U0015282

極度疼痛

我想要感謝那些願意把痛苦告訴我的朋友與陌生人、
法新社駐新德里辦公室的 Jean-François Leven，
以及那些讓我得以在東京把這個故事做個了斷的人：
原美術館的原俊夫與內田洋子，小柳敦子、矢島美穗與小柳畫廊，
Jean-Baptiste Mondino，一如往例。
還有 M，既然已經事過境遷了。沒有他，這個計畫便不會存在。

SOPHIE CALLE

Douleur exquise

極度疼痛

蘇菲・卡爾

我本來想把這本書獻給某位男士。

有一天，他透過一段委婉的對話，告訴我，他對這玩意兒已經習以為常了，獻詞不具有任何意義。

他是箇中老手。早看破了。

算了。

獻給 Grégoire B。獻給那位不喜歡獻詞的男士。

Douleur exquise [ɛkskiz] 醫學詞彙。局部的劇烈疼痛。

痛苦發生前

一九八四年，外交部給了我一筆赴日三個月的研究獎助金。我於十月二十五日出發，渾然不知這個日期標示著一場為期九十二天倒數計時的開端，而這九十二天將會導向一場決裂，平凡無奇的決裂，然而我當時卻像是經歷到此生最痛苦的時期。我把一切歸罪於這場旅行。

一九八四年十月二十五日。巴黎北站的車站餐廳。送行的人有瑞吉斯、安奈特和我母親。至於*他*，他不想過來，他不喜歡送別。十七點十分，我母親對我下達了最終的叮囑：「要小心、要乖、要謹慎，還有，不要*濫交*。」安奈特與瑞吉斯揮手揮了好久。我哭了起來。

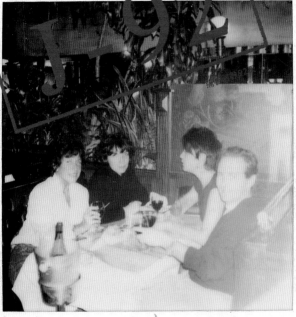

DOULEUR

J-92

(A BIENTOT SOPHIE)
su 10 °ur - mon i pue
Terminus nord - Annette - ♡

之前有人給過我一筆三個月的研究獎助金，要我前往紐約。只是，我很懶惰。首先我就覺得愧疚，因為我在那座城市早就染上了一些漫不經心的習性。我為自己的隨便感到擔心。要怎樣才能確定自己可以活出一段獨特的經歷，從這段旅行中獲益？我寧可去一個我很清楚自己最不想去的地方。不是出於自虐，而是希望這場遊歷可以用更明確的方式影響我的人生。我選擇了日本。對方才剛剛同意，我就後悔了。三個月，好長啊。為了縮短我在當地居留的時間，我選擇了一種緩慢的旅行。搭火車旅行。從巴黎到莫斯科，接著是貫穿俄國的西伯利亞大鐵路，還有穿越蒙古的滿洲大鐵路，然後才在北京暫停，搭當地的火車穿越中國，先到上海，再到廣東。接下來是香港。最後，再搭飛機前往東京。如此一來，待在日本的時間就只剩下兩個月，而我卻賺到了三個星期。

TRANSTOURS
Société Anonyme au capital de 1.043.100-F
49, avenue de l'Opéra, PARIS 2e FRANCE
B.P. 487 -75067 PARIS CEDEX 02
Télex 230732 - tél. : Shiptouris
Responsabilité Civile Cie UAP
261.58.28

le 24.09.84

BON D'ÉCHANGE No 2888...
Exchange order

Code Voyage 8491000 / prie cliente
Nos références IND/HV/842911
our references

À l'ordre de INTOURIST
to
Adresse 16, Perspective Marx
Address MOSCOU Tel :
Vos références DOSSIER-4-16770 27/10 SL
your references

NOM Melle CALLE Sophie
Name

Arrivée le 26 OCT par TRAIN de PARIS
Arr.
Départ le 04 OCT par TRAIN NAUSKI
Dep.

Personnes UNE (1)
persons

RBS: 42 J = RBS 84
RBS: 22 J = RBS 22
PARIS DOSSIER... 2

Services à fournir a
services to be provided to

UNE CHAMBRE SINGLE 1ER CLASSE + petit déjeuner

DOULEUR J.91

26 OCT FRONTIERE BREST-LITOVSK par train de PARIS
27 au 29 SEJOUR MOSCOU - HOTEL INTOURIST, Wl. Gorki.. él: 203-00-97
29 OCT MOSCOU/IRKOUTSK par train N 2; WL 1ER CLASSE à..
29 au 02 dans le train
02/03 SEJOUR IRKOUTSK
03 **NOV** IRKOUTSK/ PEKIN par train 4? W 1ER CLASSE à 2
04 **NOV** FRONTIERE NAUSKI

痛苦倒數91天

VOTRE CONFIRMATION : 054F-158341

NOTE IMPORTANTE — Les remboursements seront effectués (déduc-
tion faite des frais d'annulation) sur présentation du certificat délivré
par l'Agence d'accueil ou l'Hôtel.

TRANSTOURS
Mme PIOZAK. H

IMPORTANT — ...
deducted on presentation of the certificate issued by the local Agency
or the hotel on which this voucher is drawn.

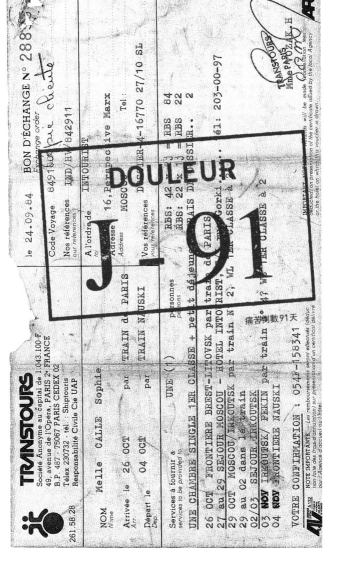

吾愛，

她們在清晨三點鐘登上火車。她們強迫我分享她們的冷雞肉和多達一公斤的番茄。前排牙齒鑲金的那位撫摸了我的大腿。她們決定讓我當車廂裡的男人：她們餵我吃東西，我則不停地把她們那九件行李搬上搬下作為交換。穿著粉紅色便袍和綠色拖鞋的那位，比手畫腳地讓我明白了她覺得我很漂亮，所以為什麼會落單呢？

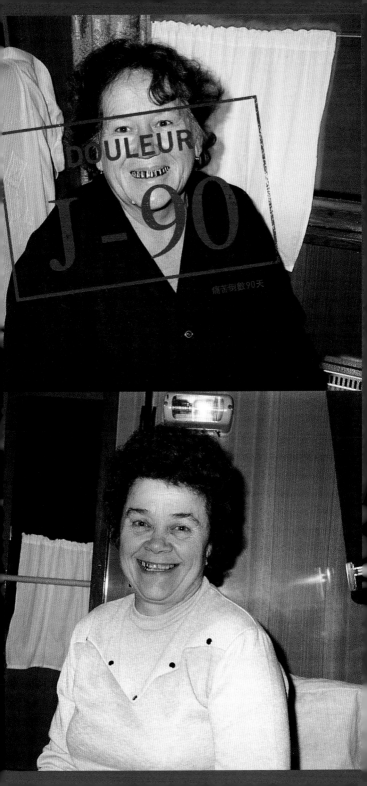

DOULEUR
J-90

痛苦倒數90天

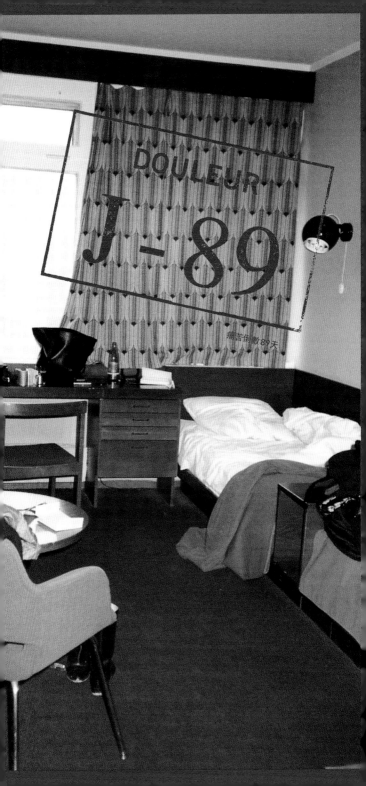

DOULEUR

J-89

痛苦倒數 89 天

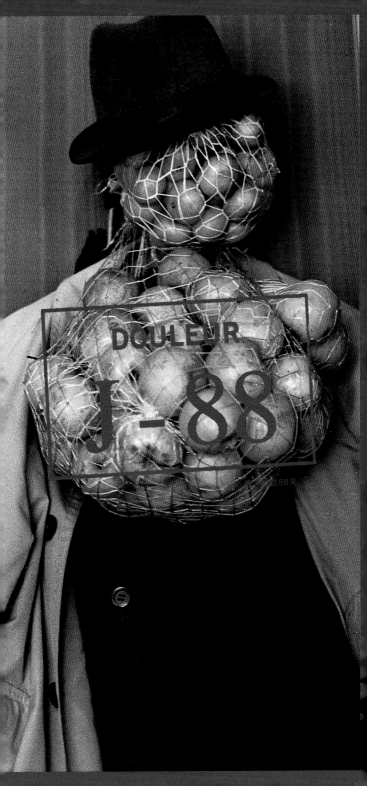

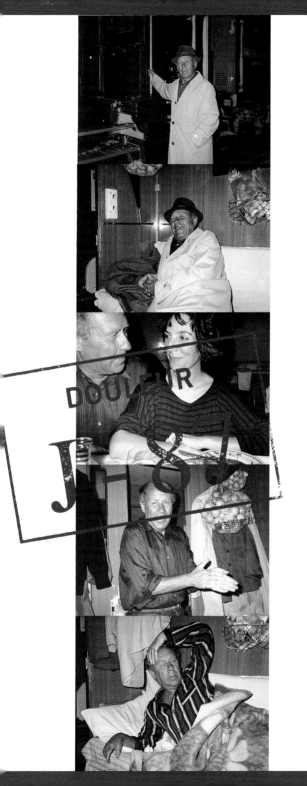

吾愛，

他睡硬鋪而我睡軟鋪。第一天，在通往餐車的路上，他穿過我的車廂，偷瞄了我一眼。第二天，他經過的頻率增加了。每一次，他都會放慢速度，把右手放在心上，鞠個躬然後溜走。第三天，在下午兩點的時候，他丟了一顆巧克力給我。三點，他在我的小桌上放了一杯啤酒，而在四點時，則是一粒糖果。我幾乎來不及對他報以微笑，他便走遠了。六點，我終於成功地在他的手中塞入一只巴黎鐵塔樣式的胸針。他臉紅了，靠過來，然後吻了我的手。那天晚上他又來來去去好幾次，揮著那個被他用繩子繫在手腕上的廉價首飾。九點，他走進我的包廂，在我跟前蹲下來，然後指著自己，以一種輕柔的聲音喃喃說道：維多。我回答：蘇菲。他露出微笑，然後就跑掉了。我後來再也沒見過他。

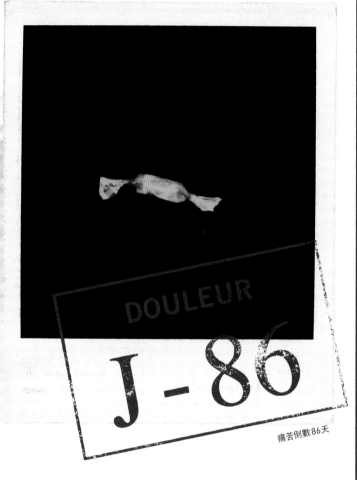

DOULEUR

J - 86

痛苦倒數86天

Mon amour. Je suis montée dans le transsibérien qui relie Moscou à Vladivostok le 29 octobre 1984 à 14 h20. Voiture 7. Compartiment de première classe pour 2 personnes, numéro 6. Couchette numéro 3. Mon compagnon de voyage allait être l'occupant de la couchette numéro 4. Je me suis assise et je l'ai attendu. A 14h30 il est entré. C'est un homme d'environ 60 ans. Il me regarde, pousse un cri de surprise. Il me parle en russe. Je lui réponds en français que je ne le comprends pas. De nouveau, un cri lui échappe. Il dit : "De Gaulle". Puis après un silence il demande : "Karpov ? Kasparov ?".Il désire savoir si je sais jouer aux échecs. Je fais signe que non. Il se voile la face de ses mains pour mimer le désespoir. Quelques minutes plus tard, l'homme entreprend de m'échanger contre un compagnon de voyage plus communicatif. Il amène devant moi, un par un, les occupants des compartiments voisins. Tous me regardent, discutent, hésitent. Puis c'est le refus. L'homme s'est résigné. Il a casé ses 8 valises dans notre compartiment. Il s'est assis en face de moi. Il s'est présenté : "Anatoli Voroli Fiodorovich, président du kolkhoze Vladivostok". J'ai dit : "Sophie", et j'ai simulé les gestes d'écrire et de photographier. Anatoli a répliqué : Saphir, "Humanité"?. Commençait la vie commune dans notre 4m2. Anatoli m'a fait signe de m'asseoir. Il a ouvert une de ses valises et en a déversé le contenu sur la petite table qui sépare nos deux couchettes. Il y avait là : des oeufs durs, des boulettes de viande, des tomates, du chocolat, du pain, des saucisses, des pommes de terre bouillies, des mandarines et 5 litres de vodka. Il m'a donné de manger et nous avons tenté de garder en conservation. Notre vocabulaire commun est limité. Anatoli sait dire : Communisti fascisti. Marchais. Mitterrand. Thorez. Humanité. De Gaulle. Et moi : Gorachio Bom. Zavtra (demain). Gazette (journal) et cartchofie (pomme de terre). Peu à peu, j'apprends. C'est Anatoli qui décide à quelle heure nous devons nous lever. Pour me réveiller, il hurle "Saphir !!!". Puis il sort et m'accorde, montre en main, 5 minutes pour m'habiller. Ce délai écoulé il entre sans frapper et m'intime l'ordre de manger le petit déjeuner qu'il a préparé sur la tablette à mon intention : généralement un verre de vodka, une côtelette froide, 2 tomates). C'est lui qui met la table et s'occupe des repas (6 de ses 8 valises contiennent de la nourriture). Je décide de l'heure à laquelle nous nous couchons (comme les ronflements d'Anatoli sont spectaculaires, nous nous sommes entendus pour qu'il m'accorde 30 minutes d'avance sur lui), je fais les lits, notre petite vaisselle, nettoie le compartiment. Lors des arrêts du train en gare, Anatoli m'entraîne en courant jusqu'au hall d'entrée et parfois même dans les rues alentour, puis, le temps d'un regard, nous faisons demi-tour pour rejoindre précipitamment notre wagon. La nuit dernière j'ai été réveillée par Anatoli, assis sur ma couchette, qui pleurait. J'ai allumé, je l'ai regardé. Il m'a dit : fascisti, poum poum, poum, Indira Gandhi". C'est tout. Et aujourd'hui nous avons joué aux échecs, il a cassé ses lunettes. C'est pour remontoir de se montrer. De temps en temps Anatoli dit : "Mitterrand" ou "Paris", comme ça, pour le plaisir. J'ai compris ou bien il me regarde et dit : "Saphir communisti ?" et je lui souris. Le soir, je lui chante "Le temps des cerises" (sa préférée) ou "le chant des partisans". Lorsqu'il ne mange pas, ne dort pas ou ne lit pas, Anatoli joue aux échecs avec les occupants des compartiments 5 et 8. S'il gagne, je l'entends crier dans le couloir : "Championni Vladivostok !". Quand ses partenaires sont bons, Anatoli m'installe devant le jeu et manoeuvre mes pièces. Et toujours il me voit perdre. Anatoli boit un litre de vodka par jour. Souvent, entre 2 verres avalés coup sur coup, il fait un signe de croix. Anatoli cache son argent sous son oreiller. Anatoli porte des jeans de marque "Three Tops". Le geste qui revient le plus souvent dans nos conversations est celui qui consiste à se frapper le front en signe d'incompréhension et de découragement. Mais ses mains m'ont aussi appris qu'Anatoli avait soixante huit ans, 2 filles nées en 1951 et 1953, une femme divorcée à Moscou, qu'il avait eu 2 infarctus, l'un en 1978, l'autre en 1980...

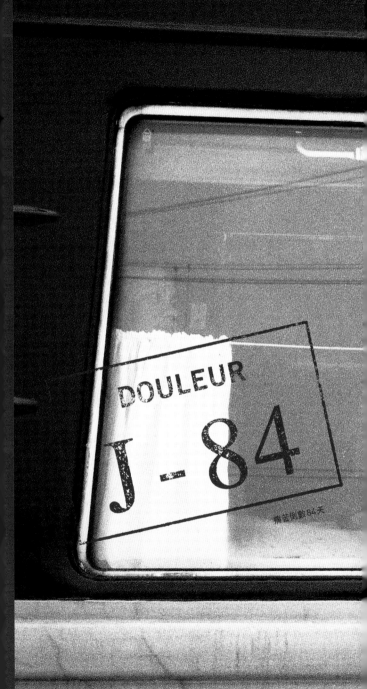

DOULEUR

J-84

痛苦倒數84天

DOULEUR

J - 83

痛苦倒數83天

吾愛，

一九八四年十一月四日。二十三點四十八分。一個小小的火車站，燈點得像棵聖誕樹似的。喇叭放送著革命歌曲。穿著藍色工作服、戴著帽子的男人。中國。我想起來，十六歲的時候，我是毛澤東主義者。

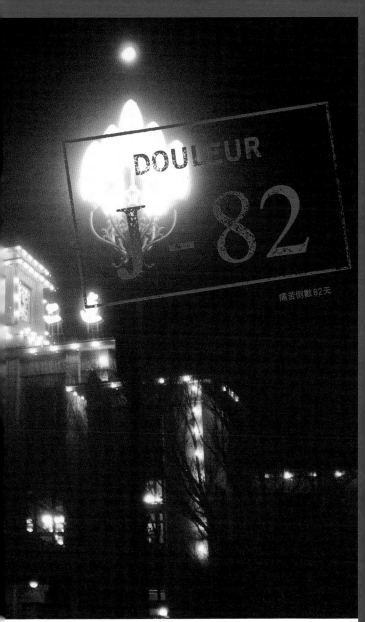

DOULEUR

82

痛苦倒數82天

DOULEUR

J - 81

痛苦倒數81天

損不足以奉有餘。（中國諺語）

 華都飯店
HUA DU HOTEL

Quand les gros maigrissent, les maigres meurent. (Proverbe chinois)

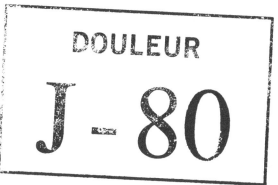

DOULEUR

J-80

地址：北京朝阳区新源南路8号．电话：47.5431　电报：5431
痛苦倒數80天

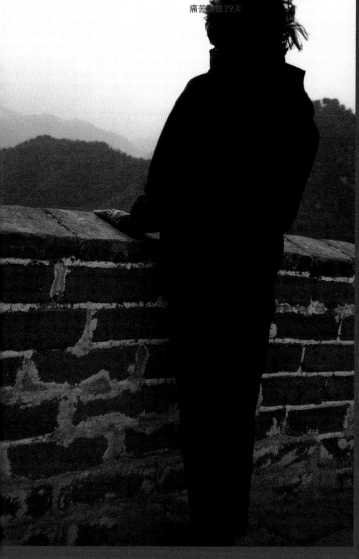

DOULEUR
J - 79

痛苦倒數79天

DOULEUR

J-78

痛苦倒數78天

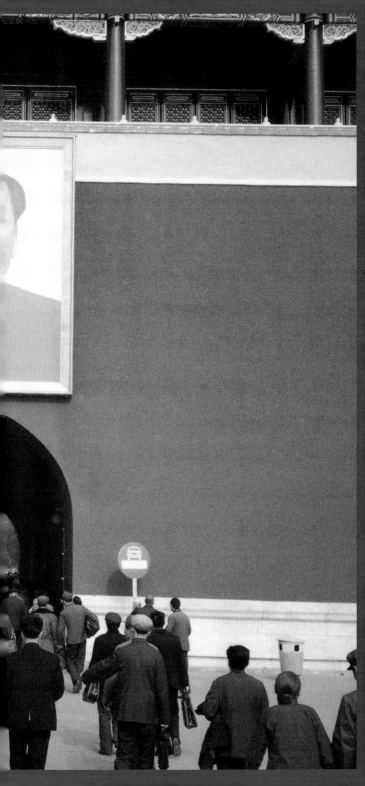

DOULEUR

J - 77

痛苦倒數77天

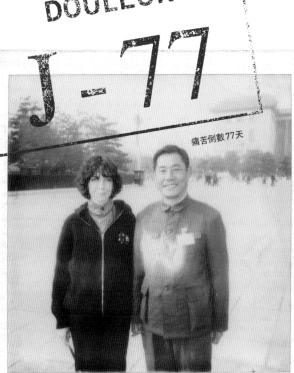

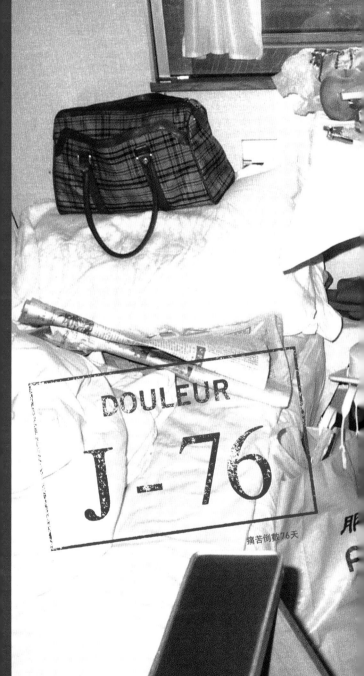

DOULEUR

J-76

痛苦倒數76天

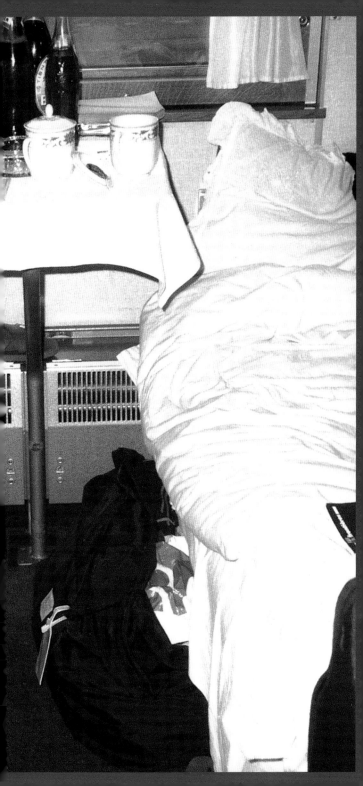

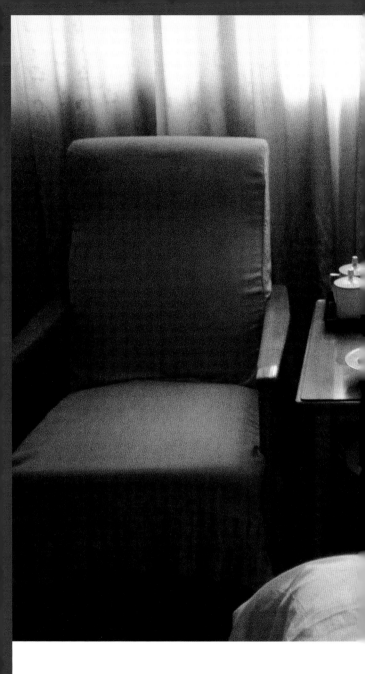

吾愛，

上海。在四二一五號房中，有兩張床、兩張扶手椅、兩只茶杯、兩張桌子、兩把椅子。一切都漆成了粉紅色。窗戶正對著一堵牆。

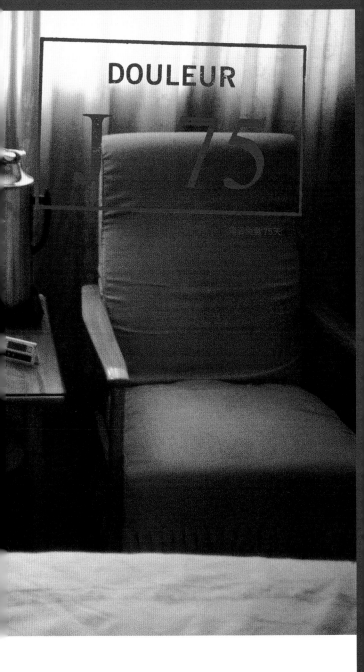

DOULEUR

75

庸君拘禁75天

8	14	MARDI	**13**
9	15		
10	16	**(11) Novembre**	
11	17		
12	18		
13	22h56 Courtm wt			© quo vadis	46ᵉ Semaine

DOMINANTE ®

中國．廣東省．廣州市

新港路99號．廣

州手錶廠夾板

車間

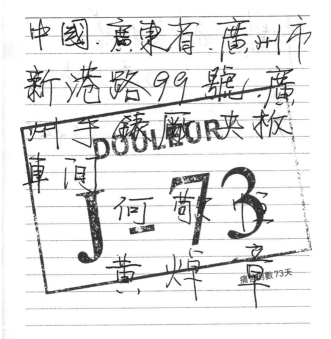

何 敬

黃、焯章

痛苦倒數73天

12

Visas

DOULEUR

J-71

痛苦倒數71

13

Visas

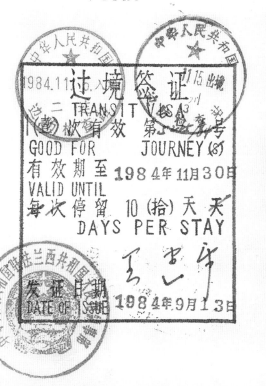

过 境 签 证
TRANSIT VISA

次 数 有 效 第 号
GOOD FOR JOURNEY

有 效 期 至 1984年11月30日
VALID UNTIL

每次停留 10 (拾) 天 天
DAYS PER STAY

发 证 日 期
DATE OF ISSUE 1984年9月13日

DOULEUR

J - 70

痛苦倒數70天

DOULEUR
J-69

痛苦倒數69天

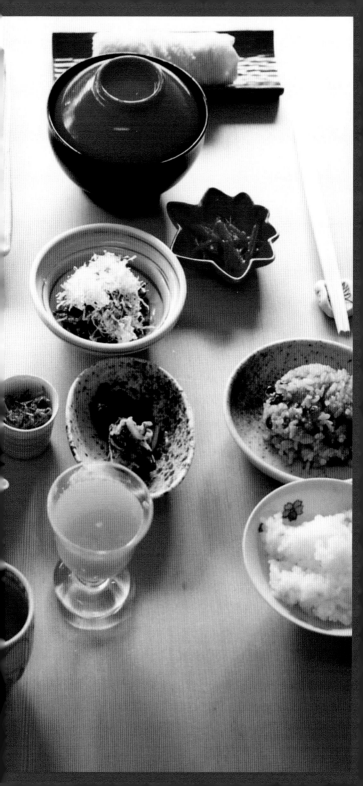

DOULEUR

J-68

痛苦倒數68天

DOULEUR
J-67

痛苦倒數67天

DOULEUR

J -66

痛苦倒數66天

DOULEUR

J-65

痛苦倒數65天

		普通預金 (兼お借入明細)			**1**

年月日	摘要(お客様メモ)	お支払金額	お預り金額	差引残高	記号・店番号
59-11-22	ゴ□新買		★1,000	★1,000★	K 047
59-11-27	証券額 (29)		★820,000	★821,000★	CM 047
60-3-23	ゴウケイキチヨウ	2 ケン	★80,904		LT
60-3-23	ゴウケイキチヨウ	★1,000,300	17 ケン	★1,604★	RT023
63-2-8	利息		★28	★1,632★	LT023
63-8-8	利息		★2	★1,634★	LT023
01-2-20	利息		★2	★1,636★	LT023
01-8-21	利息		★2	★1,638★	LT023
02-2-19	利息		★3	★1,641★	LT023
02-8-20	利息		★10	★1,651★	LT023
03-2-18	利息		★14	★1,665★	LT023
03-8-19	利息		★1	★1,670★	LT023
04-2-17	利息		★11	★1,690★	LT023
04-8-17	利息			★1,696★	LT023
05-2-22	利息		★3	★1,698★	LT023
05-8-23	利息		★1	★1,700★	LT023
06-2-21	利息		★1	★1,701★	LT023
06-8-22	利息		★1	★1,702★	LT023
07-2-20	利息		★2	★1,704★	LT023
07-8-21	利息		★1	★1,705★	LT023

吾愛，

你記得艾爾維・吉伯特嗎？我本來並不認識他的。當時他想要為《世界報》做我的人物報導。他來到我家。他劈頭就問了我的生日。我說我出生於一九五三年十月九日。「好，繼續！」他下了命令。他想要我向他詳述我的人生嗎？而且還要從頭說起？好吧。我決定參與他的遊戲。我滔滔不絕講了五小時。他做著筆記。他面帶微笑。

他注意到牆上掛著一幅照片，是我父親在我十一歲的時候為我拍攝的，而且是我特別鍾愛的照片。他要求我將照片交給他，讓他用作文章的插圖。我寧可不要。那張照片的底片已經不見了。艾爾維保證自己不會讓照片離開他的視線。我心裡很猶豫，卻還是不得不讓步。不久之後，在一九八四年的八月九日與八月十六日，文章在報上發表了。文章是這樣開頭的：「蘇菲・卡爾出生於一九五三年十月九日……」文章很棒。我母親問我是不是跟記者上了床，才讓《世界報》為我獻上了這麼大的篇幅。我打電話給艾爾維・吉伯特，好向他致謝並要回照片。他忘記把照片放到哪裡去了。他聽起來並沒有多麼歉疚的樣子。我掛了電話。我知道他家地址，我一路跑到他家，按下門鈴。他一開門看到是我，就立刻當著我的面把門關上。

我出發赴日之前，在碰碰運氣的心態下，把我東京的電話號碼留給了報社的負責人。

於是今天，《世界報》的伊鳳・B打了電話給我。她提議要我到帝國飯店去跟她會面。當我們在大廳坐下的時候，我看見艾爾維・吉伯特現身了，他一言不發，冷不防把我的人物報導遞給我。我當場明白他將會讓我為此付出代價……

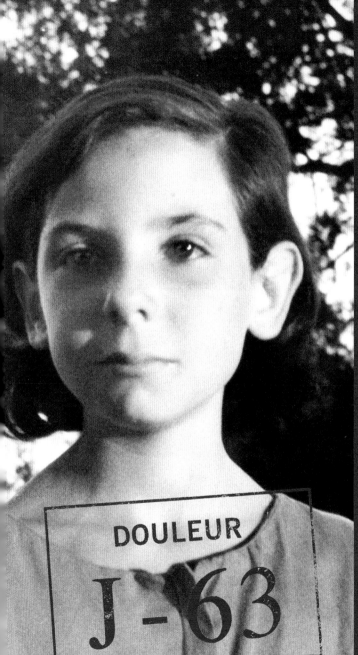

DOULEUR

J-63

痛苦倒數63天

42

J'avais repris du service au journal. Eugénie me proposa de partir au Japon avec elle et son mari, Albert, sur le tournage du nouveau film de Kurosawa, c'était donc l'hiver 84 puisque mon livre sur les aveugles n'était pas encore sorti, et que nous nous étions étonnés, Anna et moi, sur un trottoir d'Asakusa, d'avoir l'un et l'autre entrepris ou envisagé un travail sur le même sujet, les aveugles. J'avais retrouvé Anna par hasard dans le hall de l'*Hôtel Imperial* à Tokyo, où Albert lui avait fixé rendez-vous. Nous nous battions froid. L'aventurière sortait, passablement sonnée, d'un voyage de trois semaines en transsibérien où, à travers la Russie et la Chine, elle n'avait fait que piller le caviar et la vodka d'un apparatchik de Vladivostok. Je l'avais interviewée avant son départ, pour illustrer l'article elle m'avait confié une photo d'elle à l'âge de sept ans prise par son père, un exemplaire unique auquel elle tenait, m'avait-elle dit, comme à la prunelle de son cœur. Je n'avais jamais rien perdu au journal en huit années d'exercice, et rien n'avait été volé, mais j'avais pris la précaution de recommander cette photo à la maquettiste, puis à la secrétaire qui établissait la liaison entre la rédaction et la maquette, et du

122

up, par ce soin excessif porté sur elle, la fameuse photo
était égarée. Anna me l'avait réclamée de façon très
ésagréable, allant jusqu'à me menacer, alors que j'avais
tourné sens dessus dessous les cinq étages du journal dans
espoir de la retrouver. Elle m'avait dit : « Je me contreba-
nce de votre espoir, mais j'exige que vous me restituiez ma
hoto. » Elle avait poussé jusqu'à mon domicile, la veille de
n départ, pour me houspiller. Je l'avais laissée sur le
alier, lui refermant ma porte au nez pour ses indiscrétions
otoires. Entre-temps la photo m'avait été restituée, par
mords, par la personne qui avait dérobé l'album dans
quel, par malchance, la maquettiste avait glissé la photo
our mieux la protéger ; le voleur ou la voleuse, au bout
'un mois de récriminations publiques, avait simplement
emis le livre avec la photo dans mon casier. J'appris cette
onne nouvelle à Anna, dès que je la revis dans le hall de
Hôtel Imperial à Tokyo, et la chipie ne trouva rien de
ieux à me dire que : « Vous l'avez échappé belle. » Je
écidai de la snober, mais elle continua de se coller au petit
roupe que nous formions avec Eugénie et Albert. Un soir à
sakusa, dans la ruelle centrale qui mène au Temple, entre
s boutiques en tôle qui vendaient des confiseries, des
ventails, des peignes, des poinçons et des sceaux en pierres
récieuses ou fausses, tandis qu'Eugénie et Albert s'attar-
aient dans un magasin de babouches. Nous avions continué
lus en avant avec Anna en direction de la pagode, jusqu'au
haudron de cuivre où les pèlerins venaient prélever les
apeurs de l'encens pour en frotter, comme un savon de
inée, leurs joues, leurs fronts, leurs cheveux. De chaque
ôté s'étendaient des comptoirs, avec de minuscules tiroirs
ue les fidèles tiraient au hasard pour y dénicher une

痛苦倒數62天
123

DOULEUR

J - 61

papillote renfermant une prémonition illisible, qu'ils allaient porter à un des deux bonzes qui officiaient, symétriques à l'autel avec son Bouddha en or protégé par une plaque de verre, debout derrière des planches qui faisaient penser à des consignes de bagages, pour déchiffrer contre une offrande la prémonition codée. Si elle était bénéfique, le fidèle la jetait par une fente sous le verre aux pieds du Bouddha avec les yens qui favoriseraient sa réalisation. Si elle était maléfique, le croyant l'abandonnait aux intempéries en l'attachant à un fil de fer barbelé, à une poubelle ou à un arbre, afin que mise en pénitence elle se laisse dissoudre par les puissances infernales. C'est ainsi qu'à Kyoto nous avons trouvé autour des temples des arbres nus bruissants de papillotes blanches que nous avions pris de loin pour les traditionnels cerisiers en fleur. Nous venions d'entrer avec Anna dans le temple d'Asakusa ; soudain plantée devant un tabernacle translucide en forme de pyramide où scintillaient des lueurs, Anna me tendit un minuscule cierge en me disant : « Vous ne voulez pas faire un vœu, Hervé ? » A la seconde un gong retentissait, la foule sortait avec précipitation, le Bouddha en or s'éteignait dans sa cage luminescente, une barre de fer s'encastrait en claquant pour souder les deux battants de l'entrée monumentale, nous n'avions pas eu le temps d'échapper à l'évidence que nous étions enfermés dans le temple. Un bonze nous fit sortir par une petite porte de derrière qui donnait sur une fête foraine. J'avais été interrompu dans la formulation de mon vœu, mais ce n'était que partie remise, et l'événement dans son étrangeté avait scellé notre amitié avec Anna. Nous partîmes donc pour Kyoto, où elle nous présenta Aki, un peintre revenu sur son lieu de naissance

124

pour les soixante-dix ans de son père, qui nous guida dans la ville, et nous fit visiter le Pavillon d'Or. Des gens de Tokyo nous avaient recommandé de visiter le Temple de la Mousse, mais il fallait pour cela l'intronisation d'un autochtone, et retenir sa place sur une liste étroite qui donnait droit à une visite par mois. Le Temple de la Mousse se trouve à l'écart du centre, dans la campagne de Kyoto. C'était une matinée froide et ensoleillée, nous étions une dizaine à attendre devant les grilles qu'un bonze vienne nous chercher, vérifiant d'abord nos noms un par un avec nos papiers d'identité puis nous emmenant à un guichet où nous fûmes soigneusement débités de nos fortunes. Après nous être déchaussés et avoir traversé en chaussettes une cour de graviers glacés, nous pénétrâmes dans une grande pièce tout aussi glaciale, encombrée d'un immense tambour à proximité d'un autel, une dizaine d'écritoires alignées à terre devant des coussinets, avec leurs pinceaux, leurs bâtonnets d'encre à délayer, leurs godets et posés sur le pupitre, des parchemins où apparaissaient, en clair, des filigranes de signes complexes qui formaient, nous dit Aki, des mots même pour lui incompréhensibles qui finissaient par constituer, dans le nombre et leur agencement, une prière, la prière rituelle et mystérieuse du Temple de la Mousse, que ses moines, en la rythmant de monotones coups frappés sur le tambour, nous obligeaient à prononcer intégralement et en silence, si l'on voulait avoir accès au miraculeux jardin des mousses et mériter la beauté de cette vision, en calligraphiant l'un après l'autre chacun des signes de la prière, la réinventant sans la comprendre à force de combler avec l'encre, le plus minutieusement possible, l'espace en creux des filigranes. Albert, le mari d'Eugénie, envoya voler

125

奉納　洪隠山西芳禅寺殿

右為

（心願のことを書いて下さい）

年　月　日

写経願主

（住所）

（御姓名）

PARIS

Sophie Calle

la Sagesse

la rue

martial

l'aventure

la tendresse

la paix,

le sacré.

l'idée

la bénédiction

la violence

la vie.

觀自在菩薩行深般若波羅蜜多時　照見五

佛說摩訶般若波羅蜜多心經

蘊皆空度一切苦厄舍利子色不異空空不異色色即是空空即是色受想行識亦復如是舍利子是諸法空相不生不滅不垢不淨不增不減是故空中無色無受想行識無眼耳鼻舌身意無色聲香味觸法無眼界乃至無意識界無無明亦無無明盡乃至無老死亦無老死盡無苦集滅道無智亦無得以無所得故菩提薩埵依般若波羅蜜多故心無

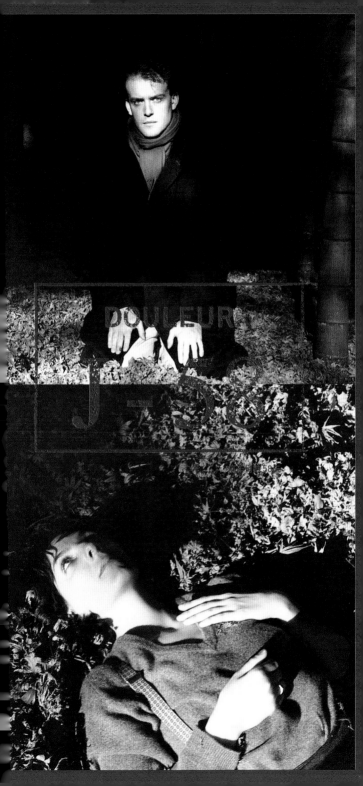

吾愛，

今晚，我來到艾爾維的旅館找他。當我讚歎起他的浴缸時，他請我泡了個澡。然後他自己也泡進了我泡過的那缸水中。隔著一道門，他對我說了這段話：「您注意到我是有辦法讓自己浸泡在您剛剛浸泡過您的身體的水裡，那樣更……您可以讓自己浸入您父母泡過的水中嗎？我辦不到…… 我想像不出有什麼事比那更糟糕。您可以用

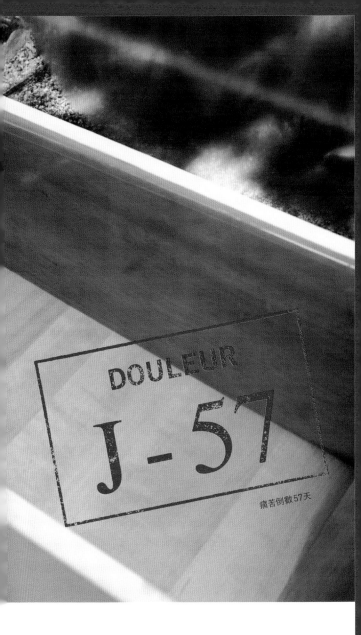

DOULEUR

J - 57

痛苦倒數57天

任何人泡過的水泡澡,對不對?我就沒辦法。」

我想要看看他裸體的樣子,我打開了浴室的門,他發出尖叫,我退了出去。當他走進房間時,我打開了那條遮掩住我身體的毛巾。他先是遮住自己的雙眼,然後才匆匆向我撲過來,掐住我的喉嚨。他真是開不得玩笑。

DOULEUR

J - 56

古代より伝わり 奈良時代には宮廷でもおこなわれた由緒ある魔除けのお祓い。

願い事

悩み事解消（恋の悩み・コンプレックスなど）
悪縁切り・病気回復・厄おとし
災難除け・事故除け・悪運除け
家庭不和解消

京都 地主神社

Please write
on this paper
water nearby.
When the p
your troubles

人形祓い
ひとがたばらい

人を形どった紙に、息をふきかけ
身代りとして、水に流し身についた
悪運、悪縁、病気などいろいろな
悩み事をとりはらう神事。

your troubles
put it into the

ssolves in water,
cleared up.

DOULEUR

J - 54

痛苦倒數54天

吾愛，

兩天前，我參觀了愛情神社，今天則是參觀了緣切寺。如你所見，
我好害怕。

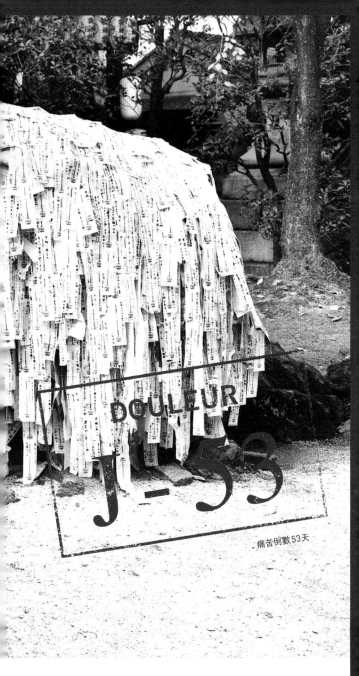

DOULEUR

J-53

痛苦倒數53天

DOULEUR

J - 52

痛苦倒數52天

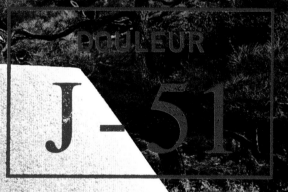

COULEUR

J-51

DOULEUR

J-50

痛苦倒數50天

這些話，你不會收到。我跟一個男人過夜，一個義大利人，在大皇宮飯店的八一四號房。而且為了讓自己更清楚地記得這件事，我還帶走了鑰匙。

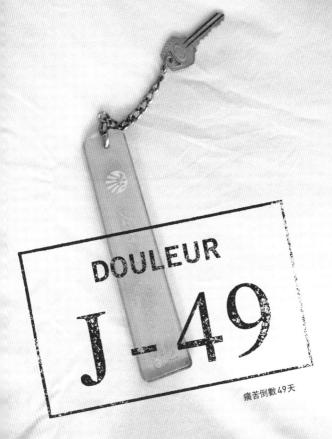

DOULEUR

J-49

痛苦倒數49天

一位日本畫家，今井俊満，邀請我去他家喝一杯。他打開門，然後你就出現了，靠在牆上。對，就是你。你的藝術家朋友中有一位以你的身體翻製出的模型。我之前從來沒看過這個模子，可是我馬上就認出了你的身形。彷彿你是來譴責我昨夜的事。你的動作真快。

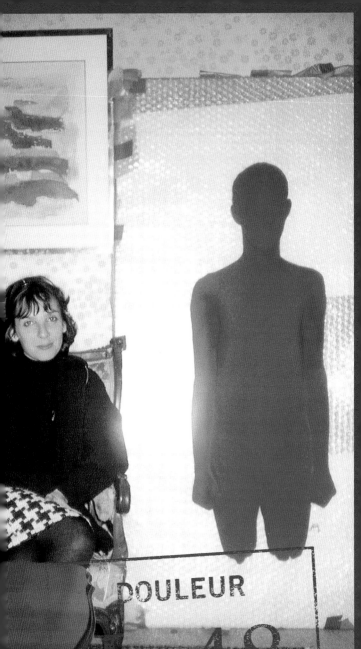

DOULEUR

148

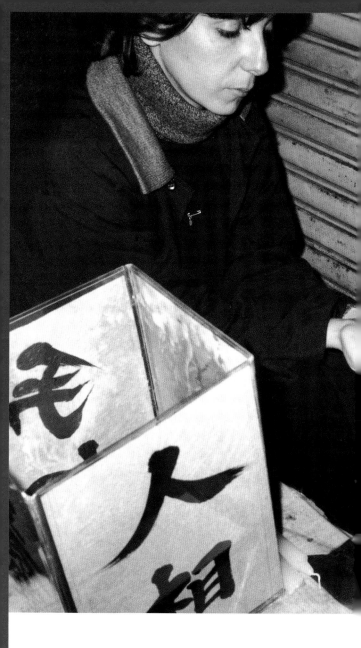

吾愛，

我再也不知道自己身在何處。今晚，在新宿的十字路口，我遇見了
一位女算命師。我以為她能為我指引出一個方向，我會去她叫我去
的地方，我會聽話……我不假思索伸出了雙手。她說話了。我任由

她說下去。可是因為陪同我的瑪莉珍聽不懂日語，所以我還不明白她的任何預言就離開了。而現在，似乎可以預見這一切，我一直憂心她的某項預言可能會應驗。她是不是說了，你會離開我？

吾愛，

這次，我帶了一位翻譯，而且我挑了一位男性來為我算命。他看出了我的雙手修長、溫暖，還有我的心胸寬大。他預言會發生一場長達好幾天的暴風雨，在暴風雨期間我應該要閉門隱居，同時讓自己

做好準備,在雨停的那一刻就要走出去。「走去哪裡?」我問道。「這邊,那邊……您自己會發現。」由於我堅持要他說,他便明言在日本不會有任何好事發生在我身上。這點正是我心裡所料想的。

吾愛，

我老毛病又犯了。我約到一位知名的女通靈人。她在一個房間接見我，房間裡堆滿了贈禮。她勉強看了我一眼。她兩眼望著我那位翻譯的眼睛，宣告我的心胸寬廣、思路開闊，還說我應該避免往北方去。我問了三次為什麼，她只是重複這個警告，重複了三次。我堅持追問到底，她終於說了，說因為那邊會很冷。如果必須避開北方，

那該往哪個方向去呢？她建議我參觀殘障者中心。就這樣。我們被打發走了。

為了表達自己、了解狀況，我需要幫助。她的提議應該是在影射我的缺陷。不過她並沒有說清楚我應該接近哪一種殘障。何不就選擇盲人呢？連眼神這種語言都排除掉。我要更深入一點。

111

吾愛，

上哪兒去才能找到盲人？有人建議我去高野馬場地鐵站附近。我等了三個小時都沒看見一位盲人。我帶來了一些餐具：湯匙、刀、叉。我希望把這些在日本顯得錯置的餐具、這些變得派不上用場的物品送給一位盲人，以頌揚我們的相遇。一種兒戲。一種單純的寫照，反映出我所遭遇到的溝通不足，還有我的惶惶不安。我的耐心等待有了回報。他面帶微笑走了過來。當他走到我身邊的時候，我把餐具塞進他的左手，我謝過了他，說的是法文。我為他拍下照片，然後我離開了。

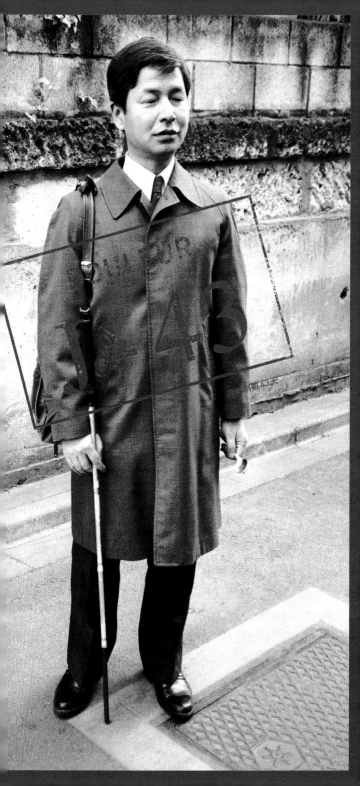

御載43天

Ma Petite Femme Chérie

DOULEUR

J - 42

痛苦倒數42天

DOULEUR
J-40

痛苦倒數40天

DREAM

Paris Samedi 8 December

Ma Sophie

quelques temps apres ton départ
j'ai pensé ... "alors que devient
ma petite femme cherie" .. et c'est
le premier message que j'avais
décidé de t'envoyer .. la réalité
maintenant évidemment je suis
dans ma vie de loup solitaire
et comme tu sais cela étant tres
en moi je le fais fort bien ..
voila bien longtemps que je n'ai
eu de tes nouvelles je me suis
inquiété j'ai su ensuite que tu
allais

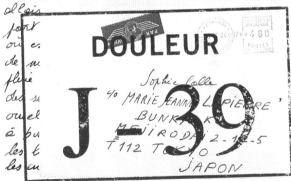

DOULEUR

J-39

Sophie Calle
c/o MARIE JEANNE LAPIERRE
BUNK K
MEJIRODAI 2-18-5
T 112 TOKIO
JAPON

痛苦倒數39天

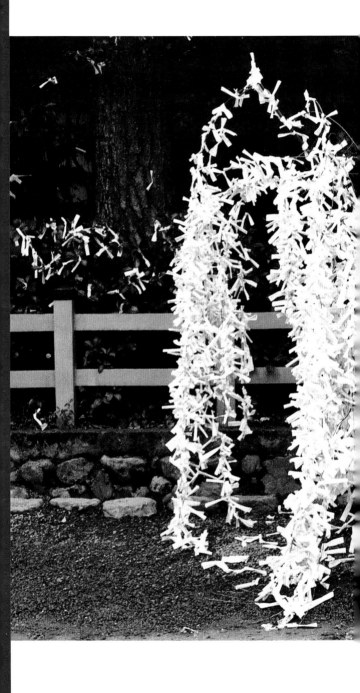

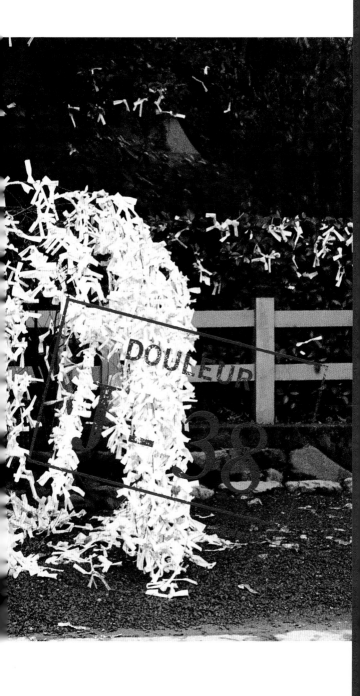

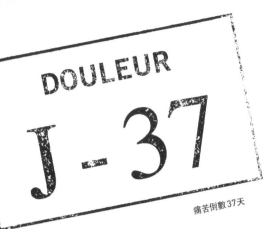

DOULEUR

J - 37

痛苦倒數37天

Samedi 15 Decembre 84

Sophie Chérie

Ce mot express car parti précipitemment
au marché de ▮▮▮▮ j'ai oublié une
lettre écrite illico presto au reçu de la
tienne délicieuse merci..

Je suis absolument décidé à
venir te voir en Inde mais pour moi
ce serait mieux "grosso modo fin
Janvier car j'ai énormément de travail
encore et je dois tout contrôler pour
l'expo avant de partir..

Téléphones moi collect début
Janvier j'y verrai plus clair question
organisation

Je t'embrasses très tendrement
Ma petite religieuse !

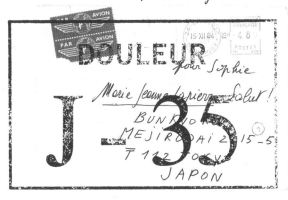

DOULEUR pour Sophie

Marie Jeanne Lapierre Salut !

J -35

BUNKYO
MEJIRODAI 2 15-5
T 112 O6▮▮
JAPON

痛苦倒數35天

DOULEUR

34

痛苦倒數34天

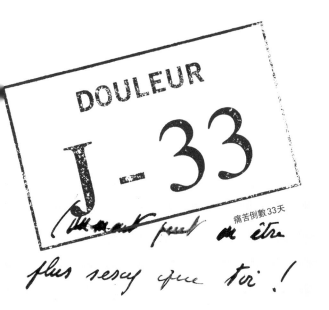

DOULEUR

J - 33

痛苦倒數33天

Comment peut m'être
plus sexy que toi !

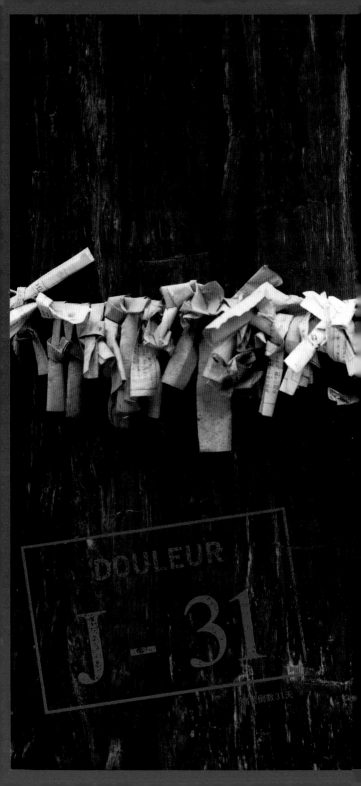

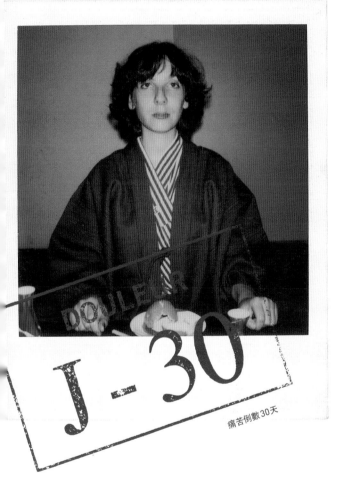

J - 30

痛苦倒數30天

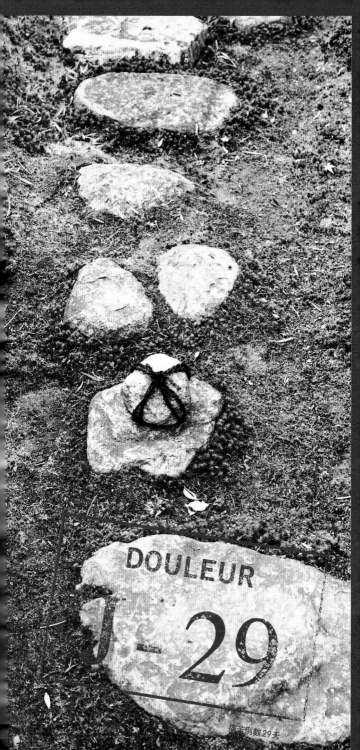

DOULEUR

J - 29

痛苦倒數29天

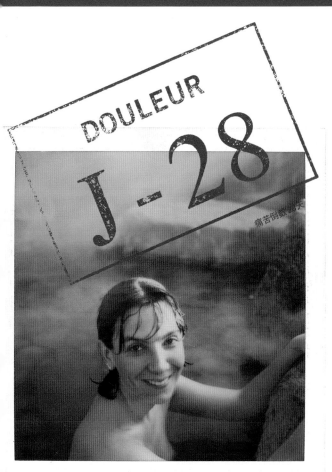

DOULEUR

J-28

痛苦倒數(28天)

DOULEUR

J-27

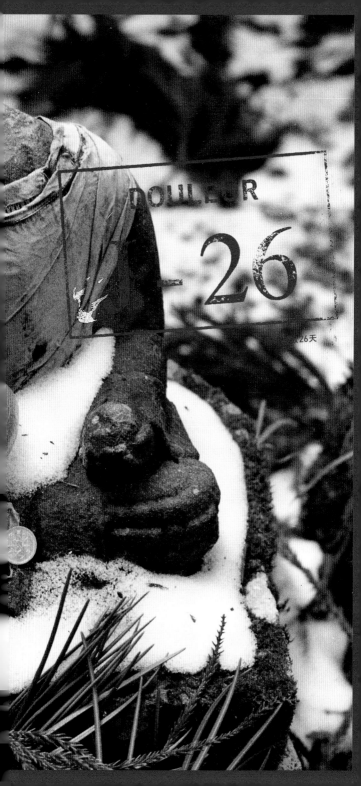

DOULEUR

-26

-26天

DOULEUR

J-22

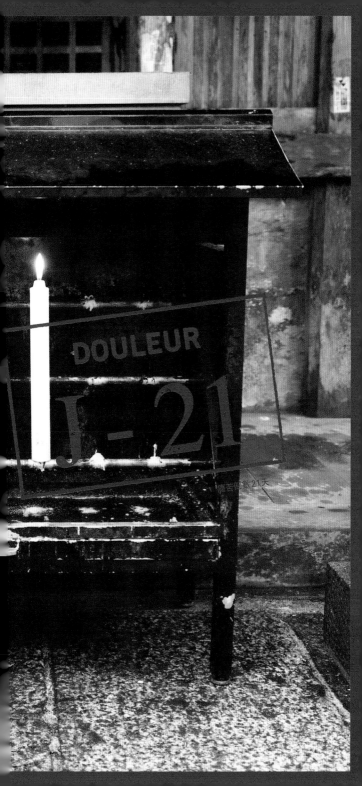

DOULEUR

J-20

痛苦倒數20天

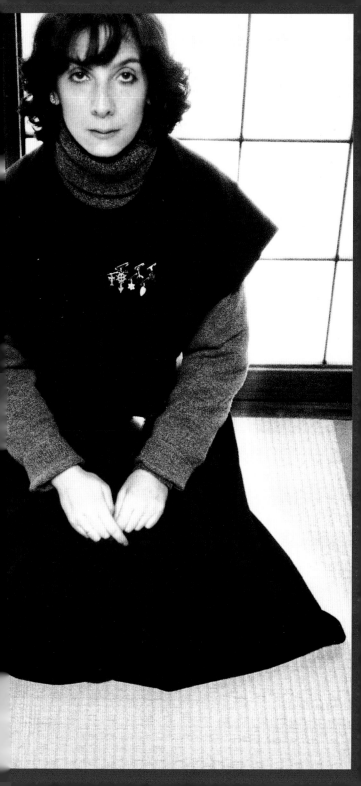

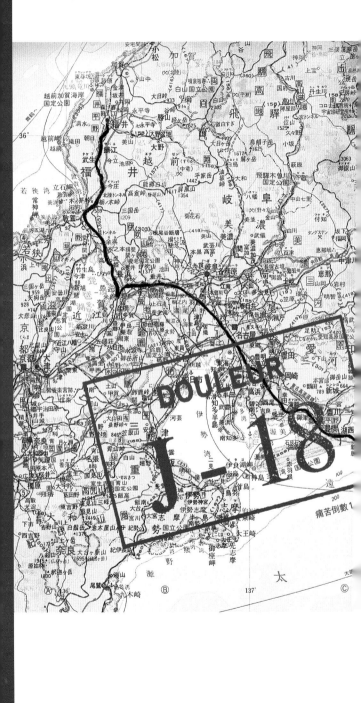

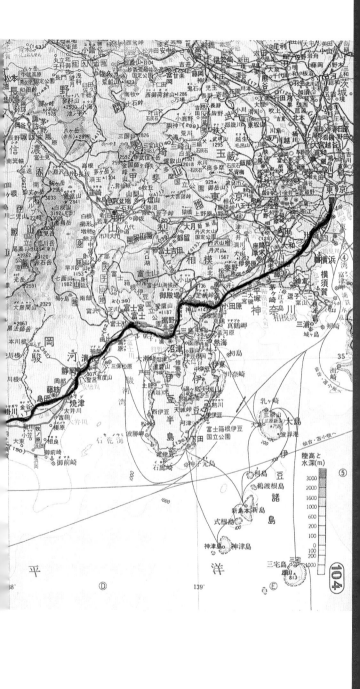

2 Janvier 84
▓▓▓▓▓ grand froid

Sophie

Je pense partir la semaine du 21
Janvier ou 27 sans doute le 22
date qui me plait.. mais je n'ai
terminé ni ▓▓▓▓▓▓▓▓▓ ni le ▓▓▓▓
et ce n'est pas faute d'y travailler
du coup je n'ai pas encore d'argent
et billet etc.. aussi je ne puis encore
rien dire de ferme mais je terminerai
dans les délais ..

Il y a problème avec le rendez
vous : quand ?.. c'est facile il suffit
d'arriver de réserver ~~seul~~ l'un attend
l'autre, mais où ?.. sans doute un hotel
à définir ?!! Je viendrai avec de
l'argent ~~pour~~ ▓▓▓

très semaines il ▓
qu ▓
si ▓
Ka ▓
Pet ▓
gay ▓
fini ▓
sen ▓
sem ▓

DOULEUR
J-17
RÉPUBLIQUE FRANÇAISE
ANDRÉ MASSON
2-1 1985 DORDOGNE

pour Sophie
Bon Jour Marie Jeanne Lapierre
BUNKYO K
MEJIRODAI 2 12 5
〒112 TOKYO
JAPON
痛苦倒數17天

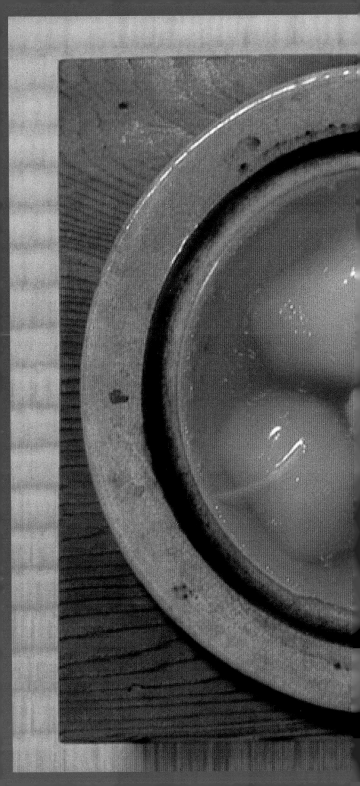

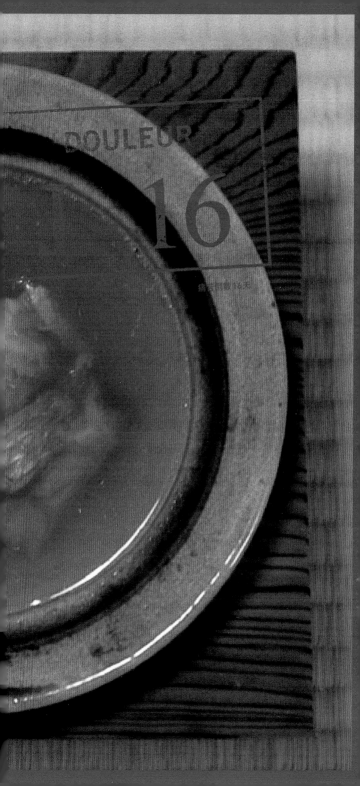

DOULEUR

16

痛着倒數16天

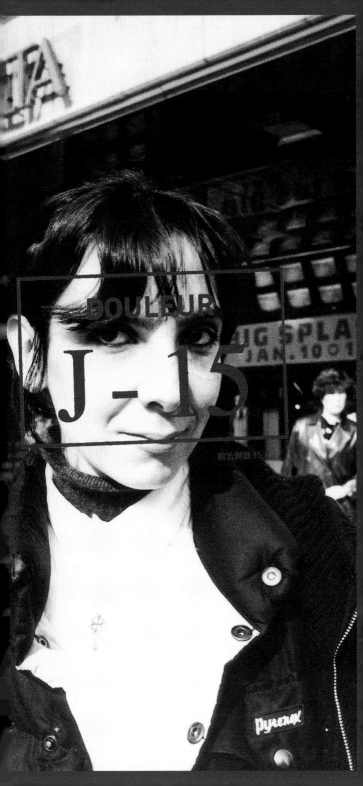

DOULEUR

J-14

痛苦倒數14天

恋知らぬ輝ける17才の純潔を
美しく優雅に惜しみなく
陶酔のひとときに……
みちびいてくれた女……!!

DOULEUR

J-13

カトリーヌ・ドヌーブ
ミシェル・モーガン
ピエール・クレマン
〔カラー作品〕

痛苦倒數13天

"Benjamin"
THE DIARY OF AN INNOCENT YOUNG BOY

DOULEUR

J-12

痛苦倒數12天

DOULEUR

J - 11

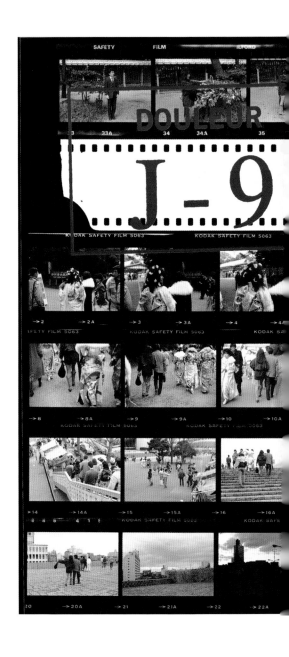

吾愛，

今天，我跟蹤了街上的一對年輕情侶，沒有跟很久，將近一個小時。

就這樣，只是出於懷舊，為了找回一些習慣、一些姿態。為了跟蹤

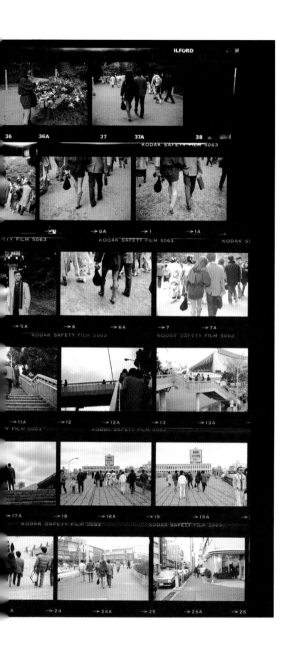

這兩人的樂趣。為了回憶。也為了消磨時間，為了給自己找點事做。
只剩下九天了。

181

DOULEUR

J - 8

痛苦倒數8天

Paris le 10 janvier 1985

Chère Sophie

Le soir justement où je trouve votre carte dans ma boîte à lettres figurez-vous que je quitte juste Danièle Dubroux que je n'aurais vue peut-il sembler, sous un motif professionnel, que pour lui demander comme incidemment — mentant en rapportant qu'une personne ne m'aurait vaguement assuré que vous étiez deux connaissances — si elle avait des nouvelles de vous — J'ai guetté avec satisfaction ce petit moment de stupeur qui lui a fait relever la tête et sa peau qui pour dissimuler sa rougissement ajoutait à sa pâleur. Elle m'a parlé d'une carte postale, d'une autre lettre que vous auriez envoyée à un ami commun (j'ai pensé pas à moi en tout cas) — La même nuit mon ami Claude et moi et de façons différentes nous avons rêvé de vous — Moi aussi je pense à vous et, exactement comme vous : tendrement. Mais je n'ai pas envie de vous écrire. J'ai envie de faire le mort. De me faire attendre. Que vous deveniez folle de ne pas avoir de mes nouvelles. Et que surtout l'instant où je vous

ai suivie décrudé dans cette eau chaude soit
déjà inoubliable. J'ai envie de ne refuser toujours
à vous – J'aimerais que vous vendiez votre corps à
Kyoto et qu'avec l'argent vous me rapportiez toutes
ces petites pierres précieuses biseautées que nous avons
si longuement contemplées –

 Je vous embrasse bien affectueusement :
 hervé

DOULEUR

J-7

痛苦倒數7天

吾愛，

我去山本耀司的店裡挑選我的嫁衣。試穿耗掉了幾個小時。我最後終於買了一條黑色絲質長褲和兩件上衣，一件灰色，一件藍色，疊在一起穿搭。我希望一切都很完美。我的衣著必須要能經歷舟車勞頓而不變皺，必須要能與印度相襯，與旅行內容，即*機場的重逢*搭配無間，優雅又不矯揉造作。讓我看起來更出色。要能讓人聯想到我身上的一種莫名的改變，一種微妙的蛻變。要多少能透露我很想你，但又不是少不了你。要表現出我遠遠離開你，卻變美、變成熟了。要顯得你很幸運有我回到你身邊……第一眼是決定一切的關鍵。

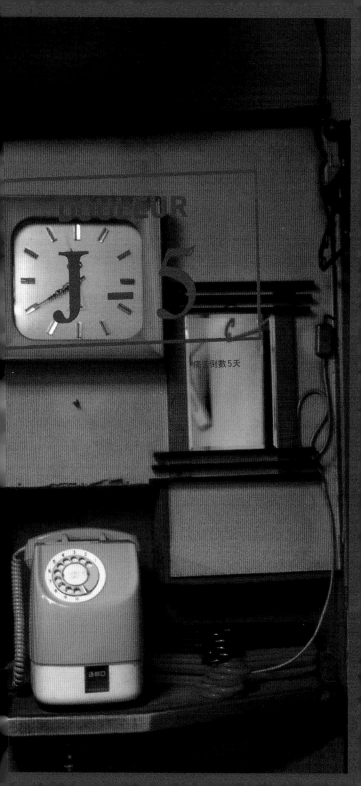

搶票倒數5天

DOULEUR

J-4

痛苦倒數4天

DOULEUR

J-3

痛苦倒數3天

就只剩下一天了。我從來沒有這麼快樂過。你等待過我。

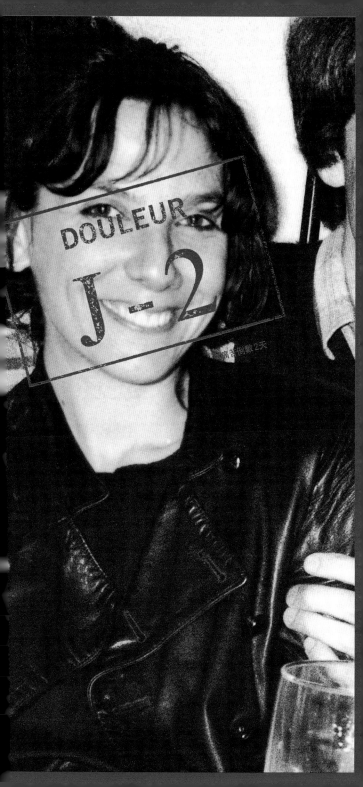

DOULEUR

J-2

痛苦倒數2天

我們收到了下列的留言：

「M 無法與您在新德里會合，因為巴黎有意外並且住院。請聯絡巴黎的包伯。謝謝。」

DOULEUR

J-1

痛苦倒數1天

Message from

Date and Time received

WE GOT THE MESSAGE AS FOLLOW.

MR. RAYSSE can't join you in DELHI

DUE ACCIDENT IN PARIS and stay in

hospital. PLEASE CONTACT BOB

in paris.

— Thank you —

日本航空 **JAPAN AIR LINES**

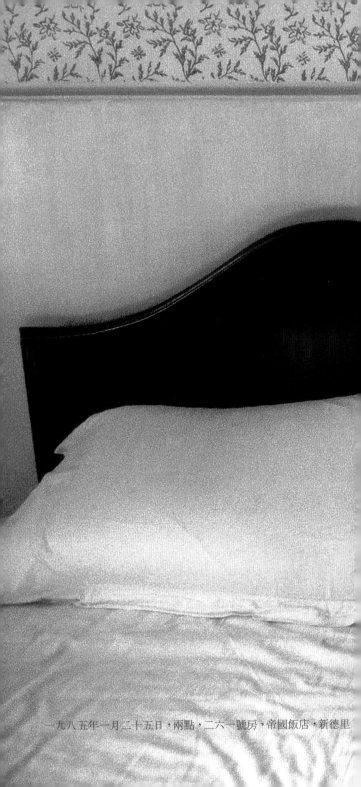

一九八五年一月二十五日，兩點，二六一號房，帝國飯店，新德里

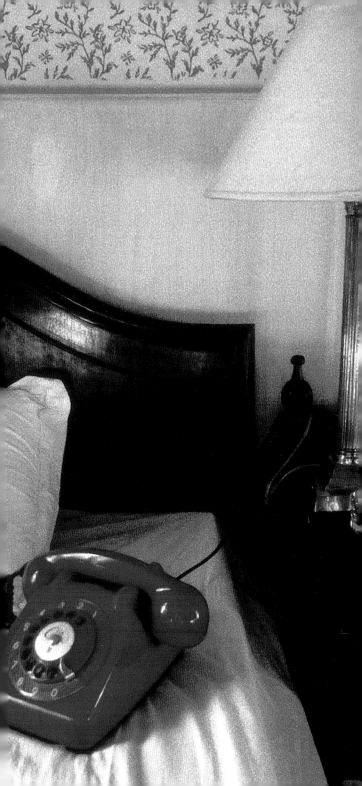

痛苦發生後

那是一九八五年的一
月二十八日，
我回到了法國，
做出決定，
要透過計謀，
而不是藉著遊記，
來訴說自己的痛苦。
作為對照，
我向與我談話的人、
我的朋友，
或是我偶然間遇到的
人，
提出一個問題：
「您在什麼時候感受

到最大的痛苦？」
等到我藉著敘述掏空
自己的故事，
或是在別人的痛苦面
前相對減輕了自己的
痛苦，
這個交流便會停止。
方法很激烈，
三個月後我痊癒了。
驅魔成功了。
因為害怕會復發，
我拋棄了我的計畫。
好在十五年後再來開
棺驗屍。

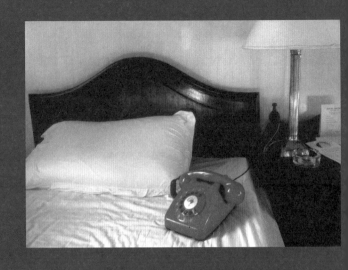

我心愛的男人離開我，已經有 5 天了。

他是我父親的朋友，一直都是我夢寐以求的對象。為了我們共度的初夜，我穿上新娘禮服鑽入他的被窩。在這天之前，我已經申請了一筆研究獎助金，到日本三個月。這筆獎助金下來了，對我而言來得很不是時候。M不喜歡我離開那麼久。他威脅我，說他會忘了我。也許我是想要知道他對我的愛是否深到足以耐心等待我，因為我還是啟程了。而他呢，他說他會盡力等待。他還跟我提議在印度相會，就在我的旅程告終之時。我在一九八四年的十月廿五日離開巴黎。一場噩夢。我討厭這趟旅行。我每天都只是在期待我們的重逢中度日，重逢訂在一月廿四日。這天的前一晚，在他的班機起飛的三小時前，他打電話給我，確認他抵達的時間。他會比我早降落。他會在新德里等待東京飛來的航班。我贏了。可是到機場時，卻有人轉交給我一則留言：「M無法與您在新德里會合。巴黎有意外。醫院。聯絡包伯。」我們才剛通過電話，我猜他是在前往奧利機場的路上出了車禍。我的父親包伯是醫生，我想像M受了重傷，甚至已經死了。我住進他在帝國飯店預約的房間。無法取得聯繫，我花了十個小時才找到我父親，他一點都不明白這份電報是怎麼回事。M確實去了醫院，不過只待上十分鐘，就是清除甲溝炎所需要的時間。如此而已。我打電話到他家。他接了電話。他說出這幾個字：「我原本想過去跟妳解釋幾件事。」我回問：「你遇到一個女人？」「對。」接下來的一整夜我都盯著那具電話。我這輩子從來不曾那麼難受。

他的名字叫做尚。當時我二十七歲，他，四十七歲。我們住在一起。那是激情，千真萬確的激情。那天早上，我醒過來，走進浴室。洗手檯上有一封信。幾句複雜的話，我已經不記得是哪些了，那些話的意思是我們必須要分手。我把信放進口袋。我走下樓梯。我逃走了，我拋下了一切。我心中一片空虛，全然的空白。我那時候還在接受心理治療，我穿過盧森堡公園前去赴診。我要求我的心理治療師借我一本書，好讓我在離去時手裡有點東西可以填補這份空虛。他從書架上拿了一本古董書，紅色羊皮封面，內有版畫插圖。我像個夢遊症患者似的，退出了社交圈好幾個月，我日夜痛苦。我沒有哭，眼淚卻流個不停。而那個洗手檯的意象糾纏著我的腦海。白色書信放在洗手檯上的殘酷暴力。也許就是因為這個理由，十二年來，我都住在一間沒有浴室的公寓。

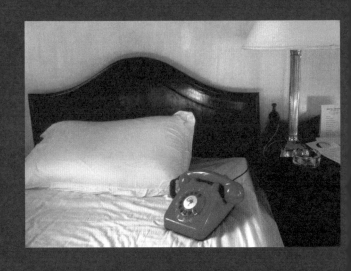

6 天前，我心愛的男人離開了我。

我還是小女孩時，就已經對他夢寐以求。他是那麼英俊。三十歲的時候，我終於成功迷住了他。為了我們共度的初夜，我穿上了結婚禮服。我們在一起將近一年，然後就有人給了我這筆該死的獎助金，要我赴日三個月。他警告我，如果我拋下他，他會忘了我。儘管如此，在一九八四年的十月廿五日，我還是出發了。是驕傲，還是勇敢？他雖然威脅會忘了我，還是提議在我的旅程告終之時到印度跟我會合。對於這趟旅行，沒什麼好說的。真要說什麼，就是打從我們一分開，我就每天數著日子。一月廿四日，他在起飛前三小時打電話給我，說明一些細節：他從巴黎出發，會早到一小時。他會在新德里的機場等待東京飛來的航班。何等的幸福啊！被人期待。一顆心懸著……當我登機的時候，有人轉交給我一則留言：「M 無法與您在新德里會合。巴黎有意外。醫院。聯絡包伯。」應該是他在前往機場的路上撞車了。都是我的錯。他們要我打電話給我的醫生父親，好讓他告訴我他的死訊？新德里無法通電話。我花上十小時才設法找到包伯，但包伯一點也不明白是怎麼回事。M 去過醫院，不過卻是為了甲溝炎，如此而已。於是我打了他家的電話。他一接起來，我就知道他要離開我了。他說：「我原本想過去跟妳解釋幾件事。」我回問：「你遇到一個女人？」「對。」他希望這次是認真的。我掛上電話。我在那裡待了好幾個小時，坐在床上，瞪著那具電話，還有帝國飯店二六一號房那張發霉的地毯。

這是一幅最令我痛不欲生的幸福畫面。事情發生在一九六四年。春天。蒙巴拿斯大道上。一個陽光普照的星期日上午。那個時候我擁有一輛淡藍色的美國轎車，內裝是藍色真皮。那個我心愛的女人和我們的兒子，穿著檸檬黃雨衣，陪伴在我身邊。就在我開車的時候，我恍然大悟如此幸福的片刻是何其罕見。這種幸福，我已經失去了，而這幅畫面，像把刀似地在我的記憶中重現。鋒利宛如幸福之死。那是與幸福徹底絕緣。每天夜裡我都做著同樣的夢。夢境發生在街上，在一個公共場所。我心愛的女人不發一語，然而那模樣卻是在說：「我不愛你了！」昭然若揭，宛如上帝在大銀幕上說話。這個噩夢，我夜夜都做，做了七年。這些不幸的夜晚，正好跟我經歷過的幸福白晝一樣多。就像我的幸福的負片。白天，我想念藍色汽車與黃色雨衣，而夜晚，則跳換成……

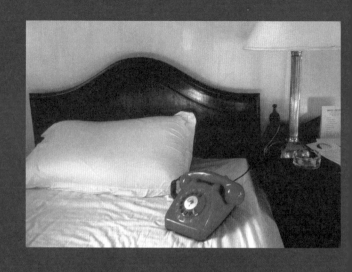

7 天前，我心愛的男人離開了我。

他是我父親的朋友。我還是小女孩時，就已經迷戀他，不過要等到三十歲，才總算征服了他。偶爾，他會提醒我，說他並未真的墜入愛河，而我並不在乎這樣的警告，因為他已經跟我住在一起。然後，有人給了我一筆赴日研究的獎助金。他威脅說，他會在我離開的這段期間拋棄我，三個月太長了。我還是選擇了啟程，因為害怕自己會永遠怪他害我錯過這樣的機會。儘管他下了最後通牒，但為了鼓勵我，他還是提議我們可以在我旅程告終之時，在新德里會面。我在一九八四年十月廿五日離開巴黎。我痛恨這段旅行。然後我收到一封信，信上僅寫了「我親愛的小妻子」。他在耐心等待。從那一刻起，我每天都只是在期盼一月廿四日中度日，那是我們重逢的日期。到了那天，在起飛的三小時之前，他跟我確認了他的抵達時刻。可是到了機場，卻有一封電報等待著我：他出了意外，他人在醫院。當天夜晚的大部分時間，就在嘗試聯絡上他，以及想像最糟的狀況中流逝。凌晨兩點，他接了電話。他確實去了醫院，為了拔除甲溝炎，他講清楚了。我知道了。電話裡結結巴巴的幾句話，讓我得知他剛剛遇到另一個女人，他希望這次是認真的。在掛上電話之前，我喃喃說道：「我的運氣真差。」剩下的一整夜，我都待在帝國飯店的二六一號房內，瞪著那張發霉的地毯，那具紅色的電話。來印度，是他的主意。預定房間的人是他。是他，選擇了這具框架，在日後框住我的痛苦的框架。

那是在我家，位於邦迪，一九八○年五月十八日。一個星期日。我
當時十七歲。我們享用完家庭午餐，有我的父母親、兩個兄弟和我。
下午一點，我大哥站起身來。他說，「我要去買個東西。」他在出
門前擁抱了父親。兩個小時後，母親接到一通電話。她掛上電話後，
發出了幾個簡單的句子：「迪迪耶出事了，很嚴重的事。我馬上過去，
你要冷靜。」她哭了。

痛苦的頂點，是在下午三點到五點之間。兩個小時的等待。躺在床上
度過的一百二十分鐘，想到癱瘓，想到死亡，瞪著窗簾外面的天空。
五點的時候，我得知他跳下了從邦迪開往巴黎東站的火車。他當時
二十三歲。那天是父親的生日，我記得天氣既晴朗又暖和。我們一起
吃午餐，一個快樂平靜的周日所應具備的條件，當時無一不備。

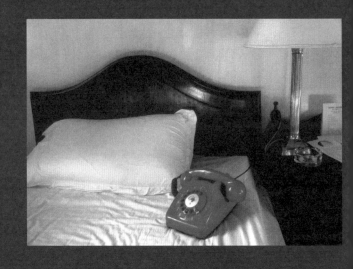

8 天前，我心愛的男人離開了我。

他是我父親的朋友。還是小女孩時，我就已經為他瘋狂。他是那麼的英俊。我等到三十歲才誘惑到他。在我們愛的初夜，我穿上了婚紗。當我接受一筆赴日三個月的獎助金時，他警告我，他無法忍受我這麼久不在他身邊。然而他一邊懷疑，一邊還是跟我約在新德里碰面，就在我旅程告終之時。一九八五年一月廿四日原本應該是我們重逢的日子。應該有一個我夢寐以求、想像過無數次的場面。不過到了機場，明明三小時前我才跟他通過電話，我卻收到一則留言：M 出了意外，他人在醫院。當天夜晚的大部分時間，我都在嘗試聯絡上他、想像最糟狀況中度過。凌晨兩點，他接了電話。他確實去了醫院。為了清除甲溝炎。就在此時，他講到他原本想要過來把我抱在懷裡，跟我說一些事，於是我明白他愛上了別的女人。十個小時的焦慮，擔心他在前往機場的路上出了車禍，換來的卻是他要離開我的消息。我掛上電話。驚愕不已，剩下的一整夜眼睛都瞪著帝國飯店二六一號房內的那具紅色電話。我完全不應該獨處，必須讓某個人來照顧我。不管是誰都好。到了早上，我在新德里的電話簿中尋找說話的對象。很清楚，只有法新社。我淚流滿面，打了電話給該社的主任。他願意馬上見我。我跟他講了我的愛情故事。一連好幾小時，我講個不停，而他則在一旁聆聽。

地點，是里昂的一棟布爾喬亞大樓。位於五樓。有非常寬敞的石板樓梯間。在一面塗抹了灰泥的牆上，看得出用藍色粉筆信筆塗鴉的文字，雖然已被擦去，卻還是可以辨讀，那是*猶太人去死！*我家那扇厚重的、裝有黃銅門鈴的大門。那天是一九五九年九月十四日，晚上十一點左右。當時我十二歲。

兩個月前，在標緻四○三的車上，母親告訴我們——哥哥和我，說我父親就要去接受一個小手術。我們為了加油停下車來。這座用白色水泥建成的加油站，有一道道柵欄，上面沒有長出任何植物，只有鐵絲，沒有玫瑰。在這種強顏歡笑的氣氛中，我非常確定父親就要逝世了。他動了手術，一切都很順利，我便出發去度假了。九月十四日這天，我回到家。朋友們把我送到家門口。我按了門鈴，然後就在那一刻，我感到一股駭人的不安。並不是因為想到父親已經過世，而是因為想到他會來幫我開門，想到我會看見他還活著而我卻知道他已離死不遠。他開了門。他帶我走進他的書房，那是他處理公事的場所，我從來沒有進去過，這點讓我更加確定他已經死了。彷彿他是帶我走進他的陵墓。那天晚上我所感受的痛苦，我不認為日後有任何事可以超越。我在一個我不該痛苦的時刻，孤獨地忍受痛苦的煎熬。我所感受到的是一種全新的發現：某個逝去的人還在跟我說話、還過著正常生活的那種劇烈衝擊。此生我沒能做到的事情中，最重大的一件，就是沒能在我知情的那一刻告訴父親，其實他已經死去。兩個月之後，他就過世了。

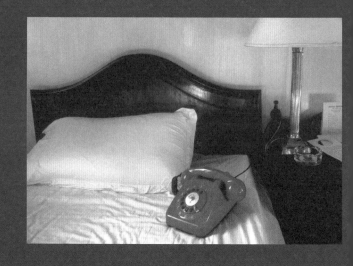

10 天前，我心愛的男人離開了我。

還是小女孩時，他，我父親的朋友，就已經令我意亂情迷。我等到滿三十歲才誘惑他。有時候，他會清楚地說，他並沒有真的愛上我，不過有一天他哭了，因為儘管他在撫摸我，我卻還是睡著了。然後又有一天，他對我許下了承諾：「妳會成為我的妻子。」而我卻什麼也沒要求。當我將要離開他，前往日本三個月的時候，他警告我，他不接受這樣分隔兩地。出於驕傲，或是出於愛？我寧願不知道，但我出發了，而我覺得他似乎會等我。他甚至跟我約在新德里會面，在我的旅程告終之時。一九八五年的一月十四日原本應該是我們重逢的日子。我對於重逢已經有太多想像，那場面我經歷太多次了。到了機場，等著我的是一則留言：「M 無法與您在新德里會合。巴黎有意外。醫院。聯絡包伯。」待我終於聯絡上他時，已是凌晨兩點。所謂的意外是甲溝炎。我明白他已經實現他的威脅。就在最後一分鐘。前一天他還跟我確認他抵達的時間。真是精彩的一場戲。然而這場鬧劇的手段還不止如此，如果我們想想他所患上的感染類型，而他竟婉轉地稱之為*意外*，還把我父親這個癌症專科醫師扯進去當幫凶。至於情節，則是平凡無奇。我掛上電話。目瞪口呆。一整夜就這麼過去，瞪著帝國飯店二六一號房那具紅色的電話。

我當時二十二歲。那天是一九七九年十一月十二日，下午六點。我注視著母親身穿淡綠色絲質睡衣死去。我看見她嚥下最後一口氣。那天，原本在加護病房住了五個月的她，被轉到了普通病房。出於某種孩子氣的幼稚，我拒絕承認母親會患上癌症，再加上看見母親再度行動自如、目光恢復靈活所感受到的那種迷亂的喜悅，我雀躍地奔跑了起來。有人跟我說過，不向右轉，勢必就會走上左邊的路。我和我的兩個兄弟，我們朝生命奔去，以為生命就會很單純地出現在左邊的那條走廊上。我父親則不然。我早該明白的。他沒有奔跑，因為他早知道這一切都是一場戲，一種粉飾。回顧起來，今天仍糾纏著我的那個痛苦時刻，就是那一剎那，在沒有搞懂向左轉並不足以挽回我母親性命的情況下，我所感受到的那種虛假的喜悅。從此，色票中的綠色，在我眼裡，便成為死亡的顏色。

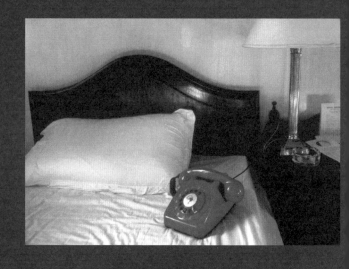

12 天前,我心愛的男人離開了我。

一九八五年一月廿五日,凌晨兩點,在新德里帝國飯店的二六一號房。他是我父親的朋友,他長得非常英俊,我整個童年時期都對他夢寐以求,後來我便沒再見過他了。有一天,我正為了一段痛苦的分手而黯然神傷。我當時悲傷地在街上隨意漫步,我想像著誰才能讓我忘記這場分手,以此自娛。馬斯楚安尼?不行。柯班迪＊?不行。我想不出適合的人選。直到 M 的名字被召喚出來,這件事才定案。我馬上弄到他的電話號碼。他還記得我。他住在巴黎幾百公里外,他會在下次出差時拜訪我。他來了。因為他第二天就要返回他居住的鄉間,我便乞求他帶我一起回去。他認為還是不要比較好。我一再堅持,他才不甘不願地告訴我他啟程的時間。我在火車上與他會合。他默默地容忍了我的存在。我帶著新娘禮服。我在我們共度的初夜穿上這件禮服。然後我便留了下來。當我接受那筆赴日獎助金時,冒著風險可能會失去的,就是這個男人。當時他就警告我,說他不允許我這麼久不在他身邊。這個男人跟我定了約,當我的旅程結束時,要到新德里機場跟我相會。在分別了三個月之後,我就要再度見到這個男人。這個男人並沒有來,而且還離開了我。我喃喃說道我的運氣真差,便掛了電話,然後一整夜都瞪著那具電話。

一具紅色的電話。

＊Cohn-Bendit:法國六八學潮的學運領袖,現為歐洲綠黨的共同主席。

那是在一九七六年的冬季。我當時二十五歲。我在農泰爾劇院排練一齣舞台劇。那天下午，在排練當中，我突然感覺到一股焦慮，一種詭異的不安。我離開舞台去打電話給我當時愛戀的男人。總是空無一人的休息室鋪著紅色的地毯，而我那天穿著鮮紅色的戲服。我在電話間撥了那個男人的辦公室號碼，要求跟他說話。接線生回答她很抱歉，說這個要求不可能做到。「為什麼？」我這樣詢問。她說：「M.R. 過世了。」那個時候我的法文還不夠好，我堅持說道：「小姐，我不懂這個字是什麼意思。」一陣沉默。我固執地追問，於是她清楚說明了情況：「這個人剛剛死了。」我剛開始以為這是一場誤會，接著周遭這片紅色便整個向我撲來。我明白他自殺了，而我則是罪魁禍首。我一言不發，掛了電話。我到今天還記得那名年輕女孩細小的聲音，在我的逼迫之下跟我解釋「過世」這個字彙的意思。那座電話間不在了。紅色也不在了，如今一切都是白色。

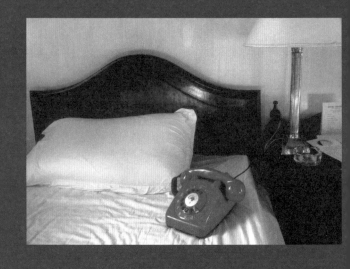

14 天前，我心愛的男人離開了我。

他們之前給過我一筆前往紐約的研究獎助金。我在紐約已經養成了一些習慣，我寧可去並不吸引我的國家。如此一來，這趟旅行將會以最明確的方式在我的生命留下印記。仔細盤算後，我選擇了日本。我後悔了，就算被虐狂也要有限度。三個月好長。為了縮短我居留的時間，我選擇搭乘火車。就算這樣也還有兩個月。在這段時間，我都只想著他。他會耐心等待嗎？他警告我，他不會任人拋下那麼久還不制裁對方。從來沒有人這樣對待他。也許就是這一點促使我放手一試。而且，在我的旅程終了之時，還有新德里的重逢等待著我。那是他的主意。他選定了一月廿四日這個日期。那天，他讓我空等待一場。我到機場的時候，他們轉交給我這則留言：「M 無法與您在新德里會合。巴黎有意外。醫院。聯絡包伯。」我住進帝國飯店那間他為我們預約的房間。非得用上十個小時，才能聯絡上包伯，我的父親。他什麼都沒聽說，他似乎很生氣自己被人這般利用。我撥了 M 的電話號碼，他接了電話。他確實去了醫院。為了給自己清除甲溝炎。他繼續說「我原本想過去跟妳解釋幾件事。」我回問：「你遇見了別的女人？」「對。」接下來的一整夜，我都望著那具電話。那是一具紅色的電話。我覺得自己從來不曾像一月廿五日那天凌晨兩點那麼痛苦。在二六一號房。

事情發生在非洲，未開化的落後地區。一九八〇年的一月初。我拿
自己的頭去撞牆，一面尖叫道：「我要殺了你，布定，我要殺了你！」
布定是我的牙醫，他向我保證治療的結果是成功的。這種痛苦有點
粗俗，不過至少那天我有客觀的理由可以感到難過。其餘的就不好
說了。

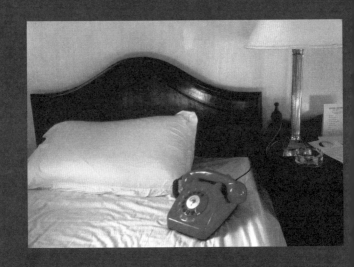

15 天前，我心愛的男人離開了我。

我說過：「我想要搭火車去日本，我確信能夠在這種過時的、前往世界盡頭的旅行當中，找到觀察與敘述的題材。」於是那筆為期三個月的研究獎助金，便撥給了我。我在一九八四年十月廿五日那天離開了巴黎。只是，要敘述的故事卻不是我原本所預料的那一則，我痛恨這趟該死的旅行，我並不想談論它。我想要談論的是他。一直談到膩。談到反胃為止。談論我應該要擺脫掉的他。他當時責怪我離開了他，他警告我他會盡他所能地忘了我。不過為了平息我的憂慮，他卻又提議在我的旅程告終之時，來一場印度之約。他自己選定了一月廿四日這個日期。我就在這份期待中度日。前一天，在他班機起飛的三小時前，他打電話給我，為了確認他的抵達時間。那令我迫不及待。到機場時，他們轉交給我一則留言：「M 無法與您在新德里會合。巴黎有意外。醫院。聯絡包伯。」我才剛跟他說過話，我以為他在前往奧立機場的路上出了車禍。我住進帝國飯店那間他事先預約的房間。我花了十個小時才聯絡上我父親，包伯。他完全搞不懂這則留言。我撥了 M 的電話號碼，然後他接了電話。他說出了這些話：「我原本想過去跟妳解釋幾件事。」我回問：「你遇見了別的女人？」「對。」我花了剩下的一整夜瞪著那具電話。我當時覺得自己從來不曾那麼不幸。

我當時十七歲，我的祖父則享年七十歲，而且我愛他愛得不得了。事情發生在阿烈日的小村莊，祖父家的二樓。我到現在還能分毫不差地憶起那個一片漆黑的房間。房間很大，方方正正的，有一張拿破崙三世風格的床，一個黑色大理石壁爐，上面放著一張耶穌聖心的畫像。在床的對面，有一座鑲了鏡面的衣櫃。牆壁漆上淺綠色。所有百葉窗都關上了。床的右邊，一副棺材擺放在兩把椅子上。一口由鄰居製作的橡木棺材，裡面用木屑鋪成了一張床。床的左邊，也放了兩把椅子，像是對照似的，放了很壯觀的一大束花。床上，鋪著床單。祖父躺在床單上。那天是一九七〇年十一月的某個星期五，十八日還是十九日。將近上午十點。大家都低聲說話，然後發生了一件很突兀、野蠻的事：地方上的傳統要求要由家裡的男人來為死者入殮。於是我們，父親、叔叔和我，把祖父的遺體從床上搬到棺材中。我們摺起床單，蓋上棺蓋。我們拿起了一把螺絲起子，鎖上螺絲，而且，最特別的是，我們還把螺絲的頭磨壞，這樣一來，就再也沒人能打開棺蓋。一個簡單且決絕的動作。意思是說，我接受了。這比最後一眼還要糟。

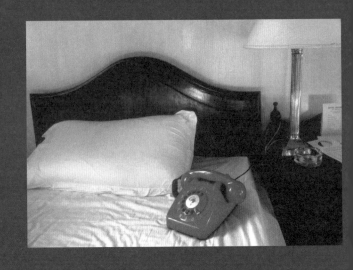

16 天前，我心愛的男人離開了我。

一九八五年一月廿五日，凌晨兩點。二六一號房。帝國飯店。新德里。我很愛他，然而我卻接受了一份赴日研究的獎助金，當時他就警告我，他不會等我那麼久。我鐵了心，他假裝他並不是真的迷戀著我。不過他還是留下來了，還在我面前上演了幾次酷勁大發的精采場面。於是我便忽視他的警告。也許我本來就想藉著離開來試煉他的感情。那天，我以為自己贏了：我們就要會面了，在經過三個月的分離之後。會面的地點和時間都是他決定的：一月廿四日，新德里。在機場，我收到一份電報，要我打電話給我父親，因為 M 住院了。我們才剛剛講過話，他應該是在前往奧立機場的路上出了車禍。都是我的錯。我花了十個小時才找到我父親，他一點也不懂這是怎麼回事。對，M 確實去了醫院，不過只待了十分鐘，就是清除甲溝炎所需要的時間。於是我打電話到他家。他接了電話。他說了類似這樣的話：「我原本想過來跟妳解釋幾件事。」我馬上明白他遇見了別的女人。我掛了電話。我留在原地好幾個小時，坐在床上，瞪著那具電話。我穿著一條黑色絲質長褲和兩件上衣，一件是灰色，一件是藍色，疊在一起穿搭，購自山本耀司的店。我當初可是花了好幾個小時才選定穿著，因為我終於就要再度見到心愛的男人。

我所感受過的最大痛苦,是在一個信箱前面。地點在坎城。時間是一九六三年八月。在一間鋪著黑白雙色石板地磚的寬闊大廳裡。那個被玻璃天棚照亮的大理石樓梯間與用玻璃和鍛鐵做成的建築物大門,我至今依然記得清清楚楚。那些由原木做成的信箱貼著左邊的牆面排成一排,信箱上都有鐵絲網,可以讓人看到裡面是否有信件。有上下兩層。而在其中的一個信箱裡,應該要有一封信的,但那封信卻從未寄達。就這樣持續了十天,我僅為了這個信箱而活。我不睡,不吃。我記得郵差一天會來兩次。一次是上午十一點十五分。一次是下午三點二十分。

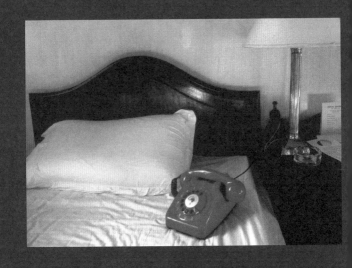

21 天前，我心愛的男人離開了我。

一九八五年一月廿五日，凌晨兩點，在新德里帝國飯店的二六一號房。三個月之前，我出發去了日本。他警告我，太久了。他不一定會等我。不過我擔下了這個風險。我馬上就開始厭惡這趟旅行。我害怕他會實行他的威脅。然後我收到一封信，他稱呼我為他*親愛的小妻子*。我當時以為我贏了。在東京度過的最後一晚，是我這輩子最美妙的日子之一。我們剛剛通過電話。他把一切都計畫好了：他的班機會比我的班機早一個小時在新德里降落。我迫切地想念他，而我終於就要再次見到他了。我這九十二天以來，都是在重聚的念頭中度過。登機的時候，有人遞給我一則留言：M住院了，而且我應該打電話給我的父親。我能想到的唯一解釋，就是他在前往機場的路上出了意外。我花了十個小時想像最糟的狀況，然後才找到他。就在他家。他含糊地說他得了甲溝炎，說原本想過來把我抱在懷裡。我明白他遇見了別的女人。然後，我沒有為了他的懦弱、為了那封荒誕的電報咒罵他，我竟只是喃喃說了一句我的運氣真差，便掛了電話。一切都是我的錯，我當初根本就不該離開的。我再也找不到像他那樣的男人了。我就像癱瘓了似的，花了一整夜瞪著那具紅色的電話，並詛咒這趟愚蠢的旅行。

那是在一九七七年的六月。我當時十八歲。我記不得確切的日期了——我可以把日期找出來，不過當初我可是用盡一切方法才忘了那個日子。我當時在布列塔尼普萊內朱貢一所農業學校實習。那天早上，我醒過來。當我睜開眼睛的時候，眼前一片紅。除了紅色之外，什麼都沒有。那天夜裡，我成了瞎子。在雷恩的醫院裡，沒有任何人知道為什麼會這樣。於是我在什麼都看不見的情況下啓程前往巴黎。他們讓我住進科鄉醫院，並通知了我那住在阿爾吉利亞奧蘭的母親。她一貧如洗，不會説法語，卻有辦法搭船前往馬賽。她在馬賽行乞，才討到錢購買火車票。她於七月中來到我的病房。她的這段旅程，至今仍是我最痛苦的回憶。比失明還要令我痛苦。

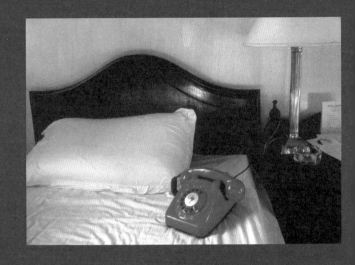

22 天前，我心愛的男人離開了我。

他是我父親的朋友。他非常英俊。我在十歲的時候，就已經開始迷戀他，不過我等到年紀又多了二十歲，才向他告白。然後，他成了我的人。他甚至為我上演了幾次醋勁大發的精采場面。當我接受了那筆該死的赴日研究獎助金時，他警告我，三個月太長了，他很可能會忘了我。我當時很愛他，但我還是出發了。我很確定他只是想要嚇嚇我，懲罰我不服從命令。他會等我的，我願意如此相信。我幾乎得勝。一九八五年一月廿四日這天，在分開了三個月之後，我們原本要在新德里的機場會面。他沒有赴約，他送出了一則留言：「M 無法與您會合。巴黎有意外。醫院。聯絡包伯。謝謝。」我花了十個小時想像最糟糕的情節，然後才在他家找到他，並且透過電話得知，他愛上了別的女人。至於所謂的意外，指的是甲溝炎。接下來的那一整夜，驚愕的我都瞪著那具紅色的電話。在帝國飯店的二六一號房內，為這趟旅行、這樣的挑戰而自責。然而，他當初建議我過的那種孤獨的、修士般的生活並不適合我。太死板了。我遲早會放棄的。只是他動作比我還快。他並沒有給我時間讓我先離他而去。

那是在一九六四年。九月的某天傍晚，在聖惹曼德普雷的一家咖啡廳，店名叫 Old Navy。那天的天氣很熱。我們當時廿二歲，而且我跟她在一起已經有六個月，一場完全、絕對的戀情。我知道她早就結婚了。知道她的丈夫已經失蹤一年多。關於此事，她並不想多說，不過她事先警告我，要是他哪天回來了，她就會跟他走。接近七點的時候，有一個人從人群中走了過來。泰然自若地。她用一種冷靜的語氣告訴我，「那就是他，他回來了。」她說，「日安！」她回答，「我跟你介紹個朋友。」他坐了下來。他問我是做哪一行的。他身上有一種流氓才有的浪蕩優雅。在閒聊了幾句、喝了一杯咖啡之後，他對她說，「好吧，妳來嗎？」她站起身向我道別，說了句「也許哪天再見嘍」，便和他離開了。我上了我的車，那是一輛可以敞篷的綠色 Simca Océan 跑車。我降下頂篷，想著一頭衝進賽納河。結果我把車子停在郊區廉價租屋的停車場，在兩人的窗外待了一整夜。

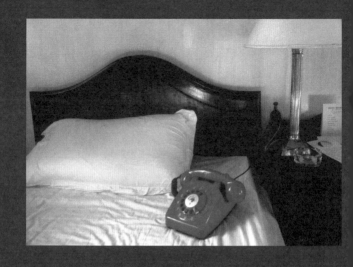

24 天前，我心愛的男人離開了我。

我之前不顧他的反對，接受了一筆赴日研究的獎助金。他跟我表示他不是那種可以就這麼被拋下三個月的男人。他的最後通牒令我擔心，然而我還是寧可選擇出發。要是我拒絕這個提案，將來有一天，我會因此而恨他。他雖然發出那樣的警告，還是提議在我旅程告終之時來場印度之約。旅館由他負責預約，確切的時間地點也由他決定。一九八五年一月廿四日，新德里帝國飯店，二六一號房。他將虐待狂推到了最高點，等到最後一分鐘，才實現他的威脅：他確認了他的抵達時間，卻沒有來。他發了一封電報，一個為他省下了大量時間的手段。「M 無法與您會合。巴黎有意外。醫院。聯絡包伯。謝謝。」謝謝……這個字眼放在這裡真是奇怪。至於挑選我父親作為傳話人，選擇用<u>意外</u>這個詞彙來描述甲溝炎，還有選擇甲溝炎作為藉口掩飾分手，還真的是妄為欲為。因為事情的真相不過就是甲溝炎和分手，我就這樣在一月廿五日的凌晨兩點得知了一切。經由電話。一具紅色的電話。像是著了迷似的，我花了剩下的一整夜時間瞪著那具電話，就好像要藉著驅魔儀式，把那段對話從電話中驅離似地。

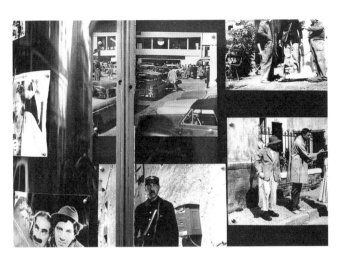

痛苦的頂點,是某天下午在摩洛哥馬拉喀什的電影院入口,我既不記得日期,也不記得是哪一年。我當時應該是十歲。我看著那些照片。我突然感覺到無人疼愛。我哭了,哭得很慘。我突然意識到除了我之外,沒有其他孩子這麼不幸。我母親的死——她被卡車輾死,或者次年我父親的死——他遭人暗殺,都讓我感到悲痛,不過卻沒有那天下午那麼難過。

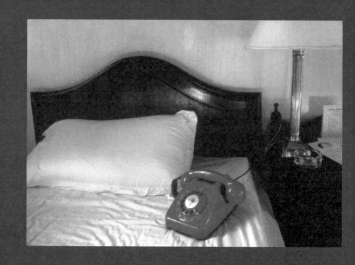

28 天前，我心愛的男人離開了我。

那一天我已經等了三個月。那是一九八五年一月廿五日。我人在新德里帝國飯店二六一號房。一間寬敞的房間，有張被蟲蛀過的灰色地毯、藍色調的壁紙、兩張併在一起的床。我坐在右邊那張床上，手裡拿著那份囑咐我打電話給我父親的電報，因為 M 出了意外。我在九十二天前離開了法國，而在前一天，我們原本應該在新德里的機場會合。他從巴黎過來，我則是從東京。直到出現那則留言。我在找到父親以前，好幾小時都在想像最糟的狀況中度過。父親什麼都不知道。於是我試著聯絡 M，竟然一下子就在他家找到他。所謂的意外就是甲溝炎。我明白他要離開我了。他本來想要淡化這個消息的衝擊，聲稱他原本想把我擁在懷裡，跟我解釋幾件事。但他並沒有這麼做。是出於自私、懦弱，還是吝嗇？他所能想到的，就只有這個幼稚的藉口，一片嵌進肉裡的指甲，外加用我的親生父親來作醫療保證。我掛上電話。我留在那裡好幾個小時，坐在床上，瞪著那具該死的電話。紅色的電話。

那是七月的星期五下午，大約是二十日前後，一九八一年。在距離里摩日四十公里的小村莊，在墓園裡。在我眼前的，是一口棺材，裡面的她已經沒剩下多少。因為她成了一團爛泥，她從某棟樓的七樓跳了下去。就我們四人為她下葬。已經有好幾年不再交談的四人。一邊是她母親和我，另一邊是她的同父異母兄弟與她父親。我是唯一可以跟所有人談話的人。我恍恍惚惚，無力地垂著雙臂，在他們之間來來回回。在回家的路上，我邊走邊看天空。我望著所有的七樓。然後我看到我們的信箱上她親手寫下的我的名字。不過最糟糕的，還是那口棺材送來的時候。當時我想著躺在棺材裡的是我二十年來的愛戀，對我來說是美的化身的那個人。成了一團爛泥的美。

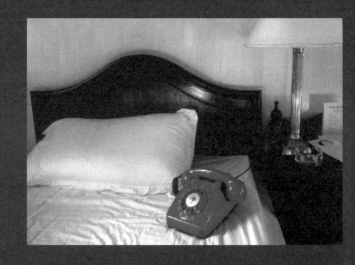

30 天前，我心愛的男人離開了我。

藉著電報還有電話。我在九十二天前離開了巴黎，而我們本來應該在一九八五年一月廿四日那天，在新德里機場會合的。他卻沒來。我收到一則留言：「M 無法與您在新德里會合。巴黎有意外。醫院。聯絡包伯。謝謝。」這種留言的形式，可以說既精簡又戲劇化。使用第三人稱，彷彿主角已經喪失了能力，選擇父親來做中間人，用*醫院*和*意外*這兩個字眼來注入一點悲愴。事實上，我父親扮演的是沒有台詞的腳色，他什麼也不知道。到了凌晨兩點，我才從 M 的口中得知*意外*指的是甲溝炎。而*甲溝炎*指的是分手。*謝謝*並不具有任何意義。我難過不已，坐在帝國飯店這間他事先為我們預約的客房的床上。日期、國家、城市、飯店，都是他決定的。藉著挑選出我痛苦的框架，他一手導演了這個痛苦。二六一號房，房間裡被蟲蛀過的灰色地毯、蓋著藍色花紋床罩的雙拼床、那具鮮紅色電話，我像是著了迷一樣，瞪了電話一整夜，卻不知能和誰說話。能和誰談談他呢？

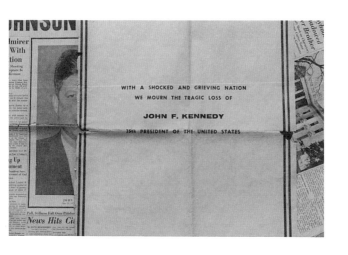

那是一九六三年的十一月廿二日。我姊姊和我正在紐約觀光，那天，當我們在超市排隊結帳的時候，一位太太大喊道：「甘迺迪死了！」所有人開始喊叫。他的逝世讓我們連哭了三天。像那樣啜泣並不正常，哭得像兩條母牛似地。我回到家。一封電報從我的門縫塞了進來：「爸爸過世了。」他跟甘迺迪在同一天過世，而當我得知這個消息的時候，他已經下葬。我沒有流下一滴眼淚。我痛苦到動彈不得，但我的淚水卻已掏空。我之前已經透過甘迺迪為我的父親哭泣過了。

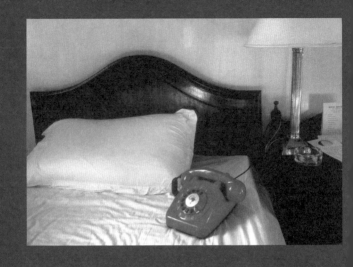

31 天前，我心愛的男人離開了我。

一九八五年一月廿五日，凌晨兩點，在新德里帝國飯店的二六一號房。那是我的錯，我去了日本三個月，而他當時就警告我，他不會耐心等待那麼久。我並不想相信他的話。我受到了懲罰，這趟旅行是噩夢一場，我數著日子等待著和他相會的那一天。他一定會等我的。我幾乎要贏了。他跟我約定在印度會合，約在我的旅程告終之際。時間和地點都是他決定的，是他把我拖到了那裡。我們前一天才通過電話，一切都安排好了，我們會同時抵達新德里機場。登機時，有人轉交給我一則留言，提到了緊急住院，我該打電話給我父親。後來，我得知他確實去了醫院，不過卻是為了甲溝炎。我在那裡想像他在前往奧立機場的路上出了車禍，想像他身受重傷。但他只是遇到了別的女人。這件事我還真是自作自受。當初是我渴望這段戀情，而他也任我為所欲為。我原本可以避開這種折磨的。就像我的朋友 D 小姐那樣，她只對愛上她的男人感興趣。下一次，我會找個愛我的人。

就算我是痛苦的稚嫩新手，我也不會這樣告訴您。以前曾經發生一些插曲，但由於羞恥，我不會把這些事情說出來。把這些事變成故事，等於是誇大了這些事。有人可以對痛苦很有天份，而我並不是這樣的人。這點是不是因為我具有一種漠不關心的機制、一種嘲諷的措施……我希望自己更痛苦，好讓這個世界終於變得真實，好去體會一種更尖銳的存在。不過我卻從來不曾處於純粹痛苦的狀態。我希望有一天，我能受痛苦煎熬，能有所超越。我還未遇到我的故事。

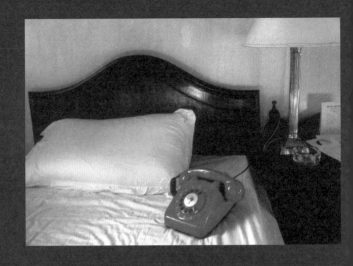

35 天前，我心愛的男人離開了我。

時間是一九八五年一月廿五日的凌晨兩點，地點在新德里帝國飯店的二六一號房。我出發去日本已經有三個月，也有三個月沒見到他了。這一刻，我等待了三個月。時間和地點都是他決定的。在幾個小時前，他跟我確認了抵達機場的時間。他卻沒有出現。我收到一則留言，類似「M 有意外。請致電您父親」這樣的東西。一連十個小時，我都待在陰沉的旅館房間裡，想像著最糟的狀況，試著找出真相。最後，我在他家找到了他。他說：「我原本想過去跟妳解釋幾件事。」我回答說：「你遇到了別的女人？」「對。」「有多久了？」「有二十天了。」「是認真的嗎？」「我希望是……」「我的運氣真差。」然後我掛了電話。他確實去了醫院，不過卻是為了治療甲溝炎。他就只想得出這樣的藉口，來逃避當面告訴我，他要離開我。這情況簡直可以算得上有趣了。我一整夜都瞪著那張發霉的地毯，和那具紅色的電話。

那是對一個女子的等待。巴克街，在一間陰暗的小套房，有一面貼著粗麻布的牆，那是一種接近橘色的尿黃色壁紙。房間的另一頭，是一張放在台子上的小床，和一面阻塞了、正在漏水的洗手檯。我坐在窗檯上抽菸，度過我的每一天。一天兩包菸。我當時喜歡抽高盧牌香菸。我不刮鬍子，我的背漸漸駝了，電話聲變成一種侵擾。我只有為了買香菸和日用品才會走出家門。我總是吃一樣的東西，雞蛋或是豬排。當時就好像我有一份非常規律的作息表似的，一種毫無意義的儀式。我等待著。陽光會在下午照進屋內，此外，就沒有別的事情發生了。絕對的意志消沉，完全的無所事事，一個空洞。只有想要把自己丟下樓的渴望。我所思索的事情主要就是：該如何自殺？我當時廿五歲，我在熱戀中，她出門旅行去了。整整一年的時間，我不見任何人也沒做任何事。十二個月之後她回來了，於是這情況結束了。從四樓望出去的地面景象，我記得尤其清楚。我卻再也想不起那個女孩的名字。

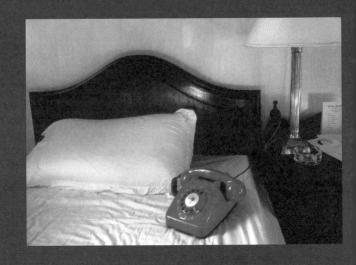

36 天前，我心愛的男人離開了我。

那是一九八五年一月廿五日，凌晨兩點，在新德里帝國飯店的二六一號房。我前往日本三個月，然後我們原本應該在新德里的機場會合。他從巴黎過來，我則是從東京。九十二天以來我不斷倒數我們重逢的日子。我從來沒有這麼快樂過。就在那一刻，我收到一則留言：我應該跟我父親聯絡。M在醫院。因為他跟我確認過他立刻就要出發，我便以為他在前往奧利機場的路上出了意外。以為他受了傷，或是過世了。以為是我父親要負責告訴我這個消息。我沒有想到他是找藉口來逃避我們的約會。我花了十個小時才聯絡上人。我父親什麼都不知道。我試著打到M的家裡找他。他接了電話。他含糊其詞，跟我說了一個他必須治療甲溝炎的故事。我明白他要離開我了。就在電話中分手。他沒花多少代價就甩掉我。他省下了那趟旅行。

那是在一九八三年。八月。當時已經沒希望了，我們全都來到洛杉磯的塞德西奈醫院。有一周的時間，我都待在他的病房裡。坐著，坐著，坐著。他的雙眼緊閉，看起來像是已經走了。第七天，是星期天，我用我的手握住他的手，突然間他睜開了眼睛，他的眼睛是綠色的，並且看了我一眼。我欣喜若狂，轉身對著我姊姊尖叫道：「他醒過來了！」而她卻回答：「他沒呼吸了。」他的最後一個動作是直勾勾地望著我的眼睛，然後死去。我對情況的錯誤理解與他沒呼吸了這五個字之間的反差盤據在我的腦海。我原本以為那一對睜開的眼睛意謂著我們贏得了一點時間。我對於死亡的印象受電影的影響是那麼的大，讓我以為他就要重生了。就像在電視上看到的那樣。他為什麼睜開了眼睛？他當時知道他就要死去，所以他想對這個即將離開的世界拋出最後一眼？我無法讓自己擺脫這一記注視，那注視來自這對張得大大的、呆滯的雙眼，忙著死去的雙眼。

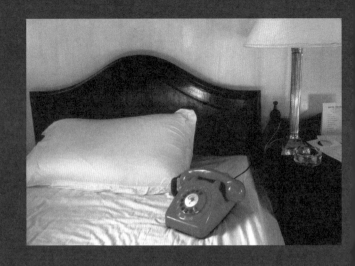

37 天前，我心愛的男人離開了我。

我出發前往日本，他人在法國，一九八五年一月廿四日我們原本要在新德里會合。我日復一日等待這一刻，已經等了三個月。不過到了機場，我卻得到他出意外住院的訊息，然而我之前才跟他說過話，而他也確認他會到機場。在全無頭緒的絕望中，凌晨兩點的時候，我撥了他家的電話，他接了。他的回答令我大吃一驚，他證實他的確去了醫院。為了給自己清除甲溝炎。我因而推演出他愛上了別的女人。他承認了。十個小時的焦慮，猜想著最壞的狀況、為他的性命擔憂，就為了得知他要與我分手。我掛上電話。*甲溝炎，指甲的急性發炎……由肉刺所造成*，引自羅伯字典。然後，要是我們從這裡再深入一點：*肉刺，意外進入皮膚的異物小碎片*。他就只能找到這樣的藉口，來避開我們的約會。甲溝炎。驚愕的我，接下來的一整夜眼睛都盯著帝國飯店二六一號房裡的那具紅色電話。

那是她的葬禮。一九八四年的十二月。十八日或是二十日。時間是
上午。我對於十六區的那座大教堂仍記憶猶新。她的前夫與我，站
在彼此的對面。她的父親，穿著寬大的黑色套頭衫，過長的袖子從
外套裡探了出來。他的長女死於海難。而她呢，則是死於墜機。在
家庭裝潢用品量販店的倉庫屋頂上摔得粉身碎骨。燒得焦黑。屍體
所剩無幾，他們因此給了她一具小尺寸的棺材，而她原本身高超過
一百八十公分。一具荒謬、令人難以忍受的，過小的棺材。

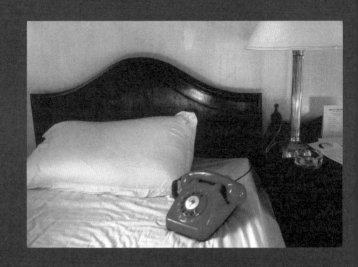

38 天前，我心愛的男人離開了我。

我們原本應該要在一九八五年一月廿五日這天一起抵達新德里。他從巴黎過來，我則是從東京。我離開了三個月，而且我是靠著對這一天的期待，才撐過這段時日。只是他並沒有出現在機場。一則留言告訴我，他為了與我相聚而出了意外，住進醫院。清晨兩點的時候，飽受焦慮之苦的我，用上最後手段，撥了他家的電話號碼。令我驚訝的是，他接起了電話。他確實去了醫院，為了治療甲溝炎。我由此得知他遇到別的女人，而且他要離開我了。前後就三分鐘。我掛上電話。甲溝炎：指甲的急性感染。我扮演了肉刺的角色。得了甲溝炎，這不是編出來的。有人也稱之為「*飛來橫禍*」。這個名稱聽起來好多了，而且比較不那麼荒唐可笑。我還沒有勇氣嘲笑這件事。陷入呆滯，剩下的一整夜，我都待在這間帝國飯店的二六一號房，眼睛瞪著那具紅色的電話。

我坐在椅子上度過了整個夏天，一九七二年，在我巴黎的家中。一種沒有明顯緣由的痛苦。三個月都在這張椅子上，無所事事。僵直，一動也不動，雙眼張開，雙手放在膝蓋上，我每天十小時都處於這種姿勢。我對夜晚沒有任何記憶。我所記得的唯一訪客，是在將近十二點半透進房間（破敗不堪、大約四十平方米的房間），然後在將近下午五點時離開的光線。電話斷線了。沒有音樂。椅子很不舒服。為什麼要選這把椅子？因為它迫使坐在上面的人維持某種姿勢。如果待在床上，我會死掉。

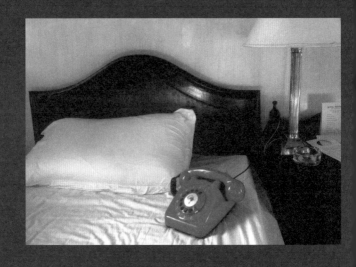

40 天以前，我心愛的男人離開了我。

一九八五年一月廿五日，清晨兩點。新德里，帝國飯店，二六一號房。房間是灰色的，死氣沉沉，只有那具電話，鮮紅色調，顯得很不相稱。我剛剛花了十小時才設法找到他，為了搞清楚。我們分隔兩地已經三個月了，前一天，他已跟我確認了我們的印度之約。我從來沒有這麼快樂過，我終於就要再度見到他了。到了機場，有人交給我一則留言。他出了意外，我該打電話給我身為醫生的父親。我所能想像到的，就是他在前往奧立機場的途中出了車禍。然後當我發現他在家、他說他希望過來把我擁在懷裡跟我解釋某些事情的時候，我馬上明白話中的意思：他要離開我了。只是，這個懦夫沒有露面。他簡化了這個任務，他用電話來執行。至於所謂的意外，指的是甲溝炎。

那是在一九七四年，某個冬季的傍晚。我不記得是哪月也不記得是哪天。那天應該是星期六。在那之前的半小時，在史克立柏街，當時我瘋狂愛戀的 T 告訴我，我們結束了。我不記得他用的是哪些字眼，不過那些話的意思很明確。結果是我孤零零地站在歌劇院的廣場上。我走下通往地鐵的階梯，同時從我的腹部、從我的喉嚨、從我的聲音中，發出了一種我從來不曾聽過的叫聲。那些叫聲令我錯愕、令我肚子絞痛、令我的嘴巴大張。我在地鐵站裡尖叫。我手上剛好拿著一疊四十五轉的唱片，都是那年夏天的流行歌曲。我癱坐在一張長椅上。然後，坐在我旁邊的一位黑人非常輕柔地從我手中拿走唱片，他高聲念出了那些歌名，接著哼唱出那些歌曲。Love me baby, Sugar Baby Love……列車進站了，我拿回我的四十五轉唱片。我的叫喊聲停止了。我的淚水開始奔流。

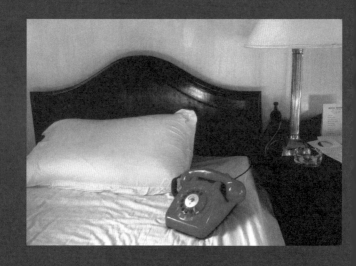

43 天前，我心愛的男人離開了我。

那天是一九八五年的一月廿五日，在新德里帝國飯店的二六一號房。所有東西都灰沉沉的，聞起來有股霉味。我已經有三個月沒見到他。我當時人在日本，他則在巴黎，而且，幾個小時之前，他還跟我確認了我們在新德里機場的約會。他沒有出發。我收到一則模稜兩可的留言，以為他出了嚴重的意外。我經歷了無比漫長的數小時，企圖要找到他，同時還擔憂著最壞的狀況，最後竟然得知他要離開我了，只花了三分鐘的通話時間。我竟然在電話中就被打發掉，還在他把我拖來的印度。孤身一人。如果我沒有為我們重會的浪漫故事暖了三個月的身，如果不是因為這段等待、這種期望再見到他的興奮，我還會如此難過嗎？我父親說得沒錯，他不是我的理想對象。這股痛苦好愚蠢。

那天是星期五。一九八三年九月二十三日。下午三點。地點在巴黎盧梭街五號。在一間套房,唯一的家具是一張雙人床。沒有音樂。光線來自一支蠟燭。

當年他二十三歲,我十九歲。那是我的初戀。不過他已經選擇了上帝,他離開了我,加入教派。一個星期後,他把車停在天橋旁,跳火車自盡。他們在車子的座椅下找到我的情書。他葬在上薩瓦省。他母親不讓我參加他的葬禮。我一直把自己關在房間內,就我一個人。我這輩子從來不曾哭得那麼厲害。從下午四點哭到六點,就是葬禮進行的時間。然後我在杯子裡點了一支蠟燭,躺下來,睡著了。當我醒過來的時候,杯子破了,蠟燭熄滅了,而我跪著,雙膝著地,手裡拿著他的照片,那是我僅有的一張,那是訃聞上的死者照片。

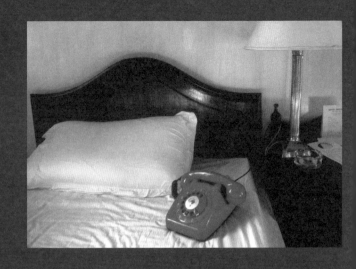

48 天前，我心愛的男人離開了我。

那是一九八五年一月廿五日的清晨兩點。新德里帝國飯店的二六一號房。我的手中握著那則留言，有人告訴我，他因為一場意外在巴黎住了院。就是因為這個緣故，他錯過我們在新德里機場的約會。我想像著最糟的狀況，試圖找到他，花了幾個小時後總算跟他講到了話。話筒中那支支吾吾、少得可憐的幾句話，讓我知道他並沒有受傷。話說回來，他還是受傷了，就是一根指甲長到了肉裡，不過他卻愛上了別的女人。我度過剩下的一整夜，在這個由蟲蛀的灰色地毯、蓋著藍色花紋床罩的雙拼床組成的可悲場景當中，眼睛傻傻地瞪著那具電話。電話是鮮紅色的。在清晨時分，我為電話拍了照。

那是在廿五年前，一九六二年，九月的某個下午。在阿卡雄灣的度假屋裡，我穿著白色尼龍短袖襯衫、海軍藍短褲。我在玩黃衣小矮人紙牌遊戲的時候作弊，然後我母親把這件事用手寫在一塊紙板上，掛在我的背後。

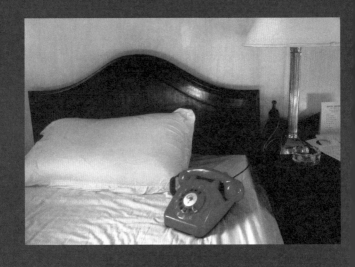

50 天前，我心愛的男人離開了我。

在電話中。一九八四年一月廿五日，清晨兩點。我坐在新德里帝國飯店二六一號房的床上。一間陰森的房間，死氣沉沉，有被蟲蛀過的灰色地毯和一具鮮紅色的電話。我剛撥下他在巴黎的電話號碼。

對話很簡短：

「蘇菲，我原本想過去把妳抱在懷裡跟妳解釋幾件事。」

「你遇到一個女人？」

「對。」

「有多久了？」

「有二十天了。」

「是認真的嗎？」

「我希望是。」

「我的運氣真差。」

我掛了電話。然後就這樣，一切都結束了。一段結局寒酸的平凡愛情故事。如此而已。

那是在佩皮尼昂。一九七一年。五月的某個星期六。正午才剛過去的時候。我從宿舍回來。我家樓下住著一名電工。他正在等我。由他來負責來跟我說明一切。他請我進去他的工作室，要我坐在椅子上。他告訴我，我哥在當天早上發生了意外，他被卡車的車門撞到了腹部。他癱瘓了。這個消息幾乎讓我感到快樂。我哥是我唯一在乎的人。他的名字叫做貝爾納，他當時二十歲，我則是十六歲。不過我哥是個莽撞的人，他才剛剛出獄，我一向都得做好最壞的打算。從今以後，我擁有他了，可以發揮我的占有欲了。那名電工高談闊論了將近一個鐘頭，以某種狂熱的方式談論輪椅上的人生。然後，很突然地，他說：「不，那些都不是真的，他死了。」就此結束了談話。我站起來，我爬上樓回到我家。我的母親說了：「我失去了我在這個世界上最愛的人。我的獨生子。」

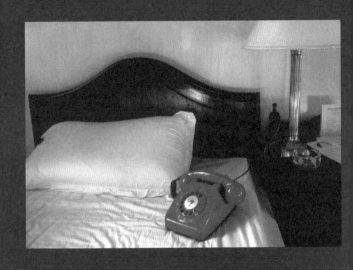

58 天前，我心愛的男人離開了我。

那一幕發生在一九八五年一月廿五日，清晨兩點，新德里帝國飯店的二六一號房。所有的場景，就是一張被蟲蛀過的灰色地毯、一具鮮紅色的電話、兩張並放且覆蓋著藍色花紋床罩的床。我坐在右邊那張床上。我剛剛從電話中得知那個消息。我打電話到巴黎給他，然後他用了四句對白與不到三分鐘的時間，告訴我，他不會照計畫過來。他說他愛上了別的女人。然後他把我丟在那裡，沒再多作客套。這個故事很普通，然而我卻從來不曾這麼痛苦過。

事情發生在紐約，一九八一年的某個星期五，在地鐵一號線 Worth Street 站上一棟建築物的七樓。那是八月的炎熱午後，在一間陰暗、潮濕、悶熱的大房間，房裡的所有裝潢就是一部碩大的電視機與一張覆蓋著豹皮的沙發。

我跟這個男人同居了七年，而幾天前他甩掉我，在離我家兩條街的地方（實在太近了）跟別人合租公寓。那人是他的學生，他愛上了對方。我之前從未見過那女孩，可是很顯然，我無法控制自己不去想她。星期五，我打電話給他說：「我要過去。」我當時歇斯底里，陷入瘋狂。我爬上那棟公寓的樓梯，按下電鈴，他讓我進了門。他在她身旁的沙發坐下，面對電視機。我望著兩人。就只是望著。我用眼神吞噬那個女孩。這個屁眼小龐克，有一頭像小男生那樣朝天豎立的金色短髮，長相可愛，年紀大約比他小上二十歲，他看起來像她的父親。至於兩人，則望著電視螢幕。播放的是遊戲節目。十分鐘就這樣過去，我緊緊盯著正在看電視的兩人，想出了這些話：「我想，該看的，我全都看到了，我希望你們兩個去死。」自此之後，不管我怎麼盡力控制我的眼睛，我經過那棟建築物的時候，永遠也沒辦法不抬起頭來，讓當日那一刻重現眼前。兩人已經搬走很久了，可是直到今日我依然討厭那扇窗戶。我還是無法控制我的眼睛，我的眼睛就像受過訓練的獸，緊緊盯著那窗戶。

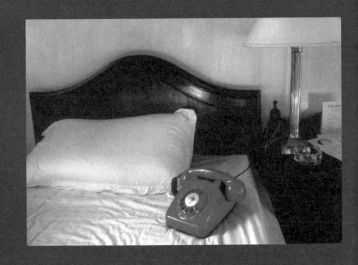

65 天前，我心愛的男人離開了我。

那是個平淡無奇的故事。一九八五年一月廿五日，清晨兩點，他告訴我他遇到了別的女人，說他不來印度跟我會合了。他簡化了分手這件事，他在電話裡分手。這樣很省時間，就只需要巴黎和新德里帝國飯店二六一號房之間一段三分鐘不到的可悲對話。我在這個淒涼的場景中被拋下了，一張被蛀蟲過的灰色地毯、兩張並放且覆蓋著藍色床罩的床，和一具鮮紅色的電話。不太具有騎士風範的離棄，尤其他是這麼追求聖潔的男人。

事情發生在一九八七年十二月五日，下午三點整。我來到墨西哥普埃布拉的停屍間。他剛火化。他們遞給我一個盒子。一個金屬盒子，沉甸甸的，比我原本以為的還要重，顏色是灰色的。當我的手指觸碰到盒子時，我覺得像是收下基督的遺骸。我記得那種觸電的感覺，接觸這個盒子所產生的那種短路。然而那卻是個脆弱無助、了無生氣的盒子，而且還很小，小到不行。把盒子交給我的男人戴著眼鏡，一言不發，點了點頭。我呢，則哭得像個女人，而且我在心中祈禱，我問道：「為什麼？」我從來不曾如此確定自己的信仰。我也記得打字機鍵盤的敲擊聲，那些聲響撕裂著我，彷彿某人正在書寫他的故事。

我的九個兄弟中，他是最小的一個，而我待他如子。不過我並非他的父親，在這點上我們失敗了。一九八七年十二月三日，下午三點，荷西上吊自殺了，享年三十三歲。在同一時刻，距離很遙遠的地方，我做了個出乎自己想像卻永難忘懷的動作。我看了我的錶，為了記下我兒子派卓在何時踏出他此生最初的十三步，這天是他的周歲生日。他走了十三步，然後跌倒，額頭撞上門框。而在同一刻，荷西跳下了死亡深淵，額頭撞上那間窄室的牆。就在那一刻，他生命的所有美好，他那修長的身軀、靈巧的雙手、殉道者的雙足、先知的容顏、王子的鬍鬚、詩人的雙唇、小女孩般的頭髮，都在這最終的一躍中，變了形。

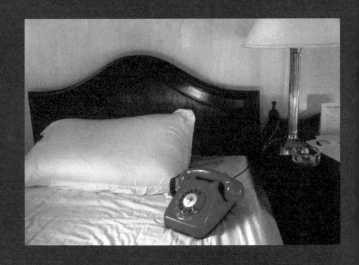

71 天前，我心愛的男人離開了我。

他在電話中告訴我這個消息（有得是更大方且更不著痕跡的方式），他剛認識了別的女人，他失約了，不按我們早就作好的計畫那樣來印度跟我相會。然而我們相會的時間還有地點卻都是他決定的，是他設定了這個分手的場景，新德里，帝國飯店的二六一號房，死氣沉沉的灰色地毯，兩張並排鋪著藍色床罩的床，和那具鮮紅色的電話。在一九八五年一月廿五日這一天，清晨兩點。

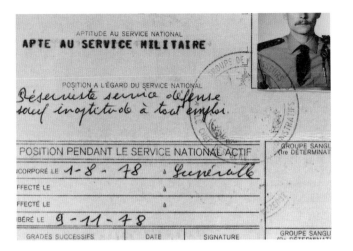

一九七八年八月的某一天，火車進站了。我掂了掂前方那股越來越
劇烈的痛苦，因為我知道苦難會確切為時多久：十五個月的兵役。
他們來接你上卡車，他們把你送進一個房間，他們要你等，因為還
有其他新兵、其他車隊。一個小丑很高興來到這裡，裝出一副聰明
的樣子，而你明白你必須忍受他。接下來，他們要你填一張表格，
他們問你出了意外要通知誰。這一串流程的最後一關，是當地合作
金庫的一名業務代表，他宣告道：「您每個月會收到兩百五十法郎。
在合作金庫開一個存款帳戶，對您而言會比較簡便。」你回答：「好
啊，有何不可？」然後你走進一座骯髒的倉庫。他們扔給你一條過
長的長褲，一雙靴子。事情就變得無法轉圜了。你把自己的平民衣
物丟進一個可笑的衣櫥裡，你鎖上衣櫥，因為他們要求你這麼做。
一切都在衣櫥裡了，你的人生，你的回憶。一會兒之後，你搬進你
的寢室，你根據別人的目光來評斷自己的分量。你被困住了。就在
這天，你親手碰觸到事情的真相。三個月之後，我被驗退了，然而
有整整一年，我每一夜都夢見自己去當兵。我終究還是服完了十五
個月的兵役，我在夜裡服役。

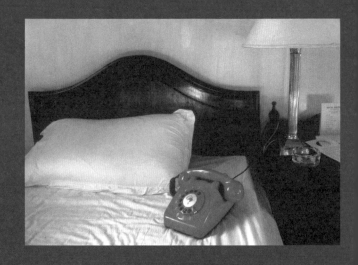

77 天前，我心愛的男人離開了我。

那天是一九八五年的一月廿五日，清晨兩點。在印度。帝國飯店二六一號房的那張灰色地毯被蟲蛀過，電話是紅色的，兩張並排覆蓋著藍色花紋床罩的床。他剛剛告訴我，他遇見了別的女人，就只花了巴黎與新德里之間一小段簡短的通話時間。因此這裡講的是分手的場面。一個普通的故事，但是我似乎從來不曾那麼痛苦。儘管如此，我還是想到要把那具電話拍下來。

一九五六年一月十一日，我走進客廳，我的祖父，我認識的人當中最嚴肅且最令我懼怕的人站了起來，對我說：「從現在起，我會陪伴你，就是我。我會做你的父親。」他們要我坐下來，包括母親和繼母。我的叔叔穿著粗羊毛蘇格蘭襯衫，嬸嬸穿著米色套裝。我想起我們家經歷過一次可怕的扣押，當時繼母哭得臉都變形了，流了大量眼淚。就在此刻，我得知我的父親不僅過世了，還已經下葬。他死於我的生日，我的十六歲生日，一月七日。那是星期日。我當時愛上宿舍的一個俄國女子，於是原本應該回巴黎的我，卻要求父親讓我留下來過東正教耶誕節。在這段期間，他動脈瘤破裂過世了。我什麼都沒見到。我的家人認為我會無法承受。他們犯了不可原諒的錯誤，他們很糟糕地讓喪親的痛苦和難過加倍。我現在四十二歲了，去年才首次探視他的墓，似乎真的得過那麼久，才有辦法去看那個刻在石頭上的東西。

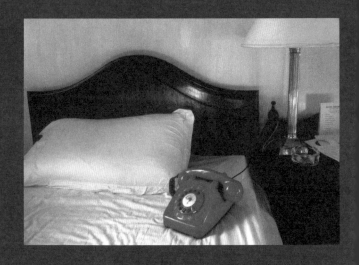

79 天前，我心愛的男人離開了我。

我坐在帝國飯店二六一號房的一張床上，右邊那張。那是一九八五年一月廿五日。時間是清晨兩點。我剛剛從幾句電話交談中得知，他遇到了別的女人，他不會來赴我們的新德里機場之約。我掛上了電話。我像是被催眠似地，望著那具紅色的電話，那段不幸的通知便是透過這個媒介，傳達給我。

痛苦持續了五小時又十五分鐘。就這麼久。我當年二十三歲，懷著第一胎。故事發生的場景是聖羅可診所，位於蒙貝利埃。一九六六年八月六日。十二點到下午五點十五分之間。助產士把聽診器放在我的肚子上，告訴我，她沒聽到他的心跳聲。她的態度很堅定：「他是死胎，我們要催生了。」五小時又十五分鐘的時間，我痛苦地扭動，心裡只想著這個出來時會全身僵硬的寶寶。我心想：「如果他沒有活下來，我就自殺。」產房是黃色的。天氣很好，很熱。我穿著祖母的睡袍。我只想著我們這兩條人命。接生婆是滿頭白髮的胖女人，臉色紅潤，顴骨高高的，長著翹翹的小鼻子，年約五十來歲。五點十五分，分娩的時刻到了，他發出了一聲哭喊。我用殺氣騰騰的目光狠狠瞪著那個聽診器。我喜極而泣。她竟然對我說：「請您冷靜下來。」

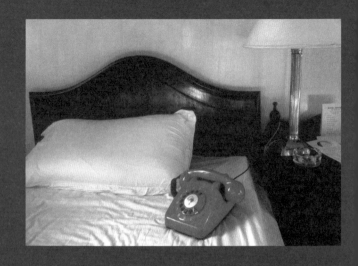

80 天前，我心愛的男人離開了我。

一九八五年一月廿五日，清晨兩點，就花了一通電話的時間，那個懦夫告訴我，他不來印度跟我會合了，說他遇見了別的女人。當然是更令人愛慕也更乖順的女人。至於作為布景的東西，我記得帝國飯店二六一號房的地毯是灰色的，床罩是藍色的。還有電話是鮮紅色的。我剩下的一整夜都很驚愕，目不轉睛地瞪著這個不祥之物。

一九八四年三月。巴黎十四區。我剛剛失去我的伴侶，還有我的狗，史奇普。之前，我有一隻生病的狗、一份生病的工作，跟一段生病的戀情。現在，這三樣全都消失了。史奇普死在一月三十日，一個星期六的上午，中午時分。我女人離開我的日子，也是三月初的一個星期六。夾在這兩件事情中間的，是我被解雇。我長久以來早有預感但遲遲未發作的憂鬱，在接連而來將人逼到極限的三重打擊下加重了，變得無法忍受。某個星期二晚上，我完全失控。瘋狂爆發。接下來的事，我就不記得了。三天後，星期五，我看見門房走進我家，帶著兩名警員。我全身赤裸，只抓著長枕頭問道：「各位先生，你們有拘票嗎？」不過痛苦其實星期一就到達頂點了，在我還很正常的那個時候，我足不出戶，把自己關在這間我已經視而不見的公寓裡，坐在書桌前，大書特書我那些模糊的思緒，一盞孤燈照著我顫抖的雙手。沒有音樂，音樂令我感到刺耳。夜裡的噪音，地鐵固定經過的那種。還有一直存在的：工作、女人、狗……

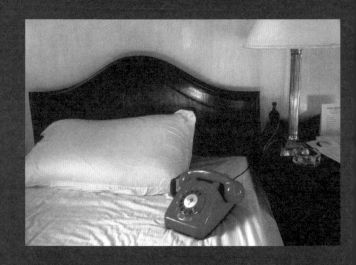

88 天前，我心愛的男人離開了我。
那場戲發生在一九八五年一月廿五日的清晨兩點。我人在新德里帝
國飯店的二六一號房，他則在巴黎。分手在電話中只花三分鐘便草
草了結。一個平凡的故事。他遇到了別的女人，我猜她比我更聽話
他不會來了。

我當時十二歲。那是一九六五年。五月,在阿卡雄。母親和我在一棵栗子樹下休息。時間是正午,父親上午出門去了,我們正等他回家。突然間,他從院子後方的車庫走出來。遲鈍又驚慌。他告訴我們,他把自己關在車庫,企圖用汽車排氣管的廢氣悶死自己。他繼續說道:「然後我看見你們,像聖母與子那樣,籠罩在一圈光輪裡。於是我決定不要自殺。」在那一刻,我不假思索地跳上我那輛輕便摩托車,我記得那是橘色和灰色兩種顏色,然後騎車走了。發現我父親竟是那麼可悲,令我痛苦得發狂。感到噁心的我,對他表現出的那副痛苦模樣非常反感。我直直向前一路騎去,騎了五十多公里。之後我就回家了。

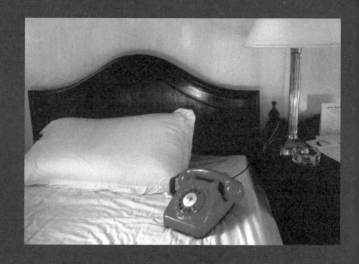

90 天前，我心愛的男人離開了我。

那天是一九八五年一月廿五日，時間是清晨兩點。我人在新德里，在帝國飯店的二六一號房內，他則在巴黎。他在電話中提分手。用了四句話和不到三分鐘的時間，告訴我他愛上了別的女人。如此而已。這樣的痛苦太不特別了。這個故事不值得拿來沒完沒了地講個不停。

那是一九五四年的十一月八日，下午六點。我生出一個畸形兒。他的鼻子塌陷，額骨歪曲，應該是嘴巴的地方只有一個洞。一個怪物。我早就有不祥的預感。他們全跑了過來，聚集在我身邊。當時我的兩腿仍大大岔開著。我丈夫首先開口，他說一定要讓我看看。我記得我揮手拒絕。是那位助產士，羅林女士，把孩子遞給了我。她這麼宣告：「您別擔心，這可以好好補救。」然後她旁邊那個肥胖的黑女人也說了：「您運氣好，這是個男孩，他可以留鬍鬚。」至於我丈夫，則一言不發。這個孩子只留下一張照片，現在那張照片的主人是奧爾良的一位眼科醫師。

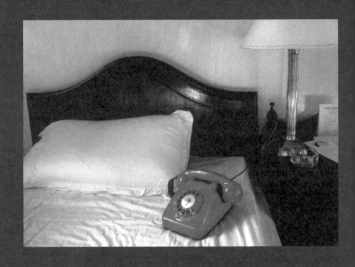

91 天前，我心愛的男人離開了我。

那場面發生在一九八五年一月廿五日的清晨兩點。新德里，帝國飯店，二六一號房。我從電話中得知了這個消息。一具紅色的電話，就花了三分鐘，他告訴我，他愛上了別的女人。就這樣，這件事好簡單，就要過去了。

我在兩個故事之間猶豫不決。第一個故事發生在我十二歲。當時整個家族的人都聚集在我身邊。他們說：「你是男子漢！」我得知母親死了。他們差我去雜貨店。雜貨店的老闆娘讓這場戲變成了事實。她喊了我的名字，然後把我抱在懷裡。我記得我家與大馬路之間有一條小溪和一座小橋。一個很適合等待的地方。母親過世之後，有好長一段時間，我會在河邊的護牆上坐下來，想像著她在馬路的另一頭現身。

另一個故事發生在馬提尼克。約莫是一九八三年的一月十五日。蘇菲跟我並肩躺在吊床上。她閉著雙眼。空氣很潮濕。天正要亮起，天色灰濛濛的。她只允許我看著她，當個觀眾欣賞她的美貌。她的氣息、她的臉蛋離我的臉蛋好近，她的身軀伸手可及，她是我所愛戀的一切，而我卻僅能輕輕地挨著她。愛意令我無法動彈，我想撫摸她，想得快要死掉了，不過我卻早就知道她不要我了，她再也不能忍受我觸碰她。有時候，當天空一片灰濛濛的時候，我會想起那張吊床，嗅到她那天擦的香水，然後一切立即重現眼前。

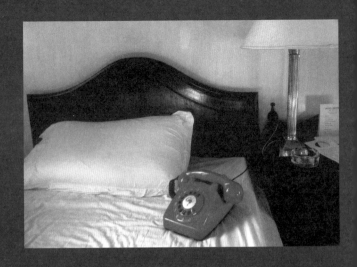

還是同樣的故事，只是故事發生在 **95** 天前——一九八五年一月廿五日，清晨兩點，在新德里一家旅館的房間裡，而只我是在電話中聽見那個男人的聲音告訴我，他不到來了。

一九八三年八月八日，下午四點三十分，他告訴我，「我不愛妳了。」
那是在法國南部，那間房面向一片草原。那次也許不是我最深切的
哀痛，卻是我最後一次感到悲傷，因此對我而言，這段往事稱得上
是我最寶貴的，也是最親密的回憶。

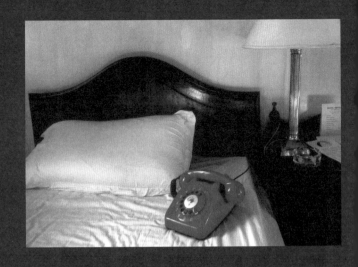

96 天啊，我心愛的男人離開了我。

地點：舊像黑前開飯店，六一號房。

時間：一九八六年，四月十五日，清晨兩點。

行為：電話才手。

地點：主角常用浴袍衣。

作品標題：失落的相機炎。

娛樂為規則劃的二一律法則，不過對自己乙，進遠樣草敗尾，庸師乎喃

那是陳年往事了（沒有必要搞得很私人，這種事在每一齣通俗鬧劇都找得到），就是男人走了，而女人留了下來。男人在離開六個月之後又回來了，因為他決定要跟這個女人在一起，然後他發現自己沒人要了。男人發現自己無家可歸，也不知道何去何從。他太過驕傲，以至於無法說清楚自己的心意，為自己辯解。行動從晚上十點開始，然後到隔天中午，什麼都演完了。從室內展開，在戶外結束。在這段時間，男人有條不紊地打包了所有屬於他的東西，他小心翼翼地、靜靜地、緩緩地摺疊他的私人物品，滿心期待會發生什麼事，期待對方會插手阻止。不過事情卻沒有按照這套劇本進行。公寓慢慢清空了，男人拿走了所有構成他在這間屋子裡的生活的東西。一下子，門甩上了，然後進行到第二幕，這次沒有觀眾。樓梯間，三層樓，好多件行李，兩邊的腋下各夾著四張畫，東西散落在路上。全然的失魂。

我在一間我不喜歡的餐廳停下來，然後我點了酸菜燉豬肉，一道我厭惡的料理。為什麼？我也不知道……

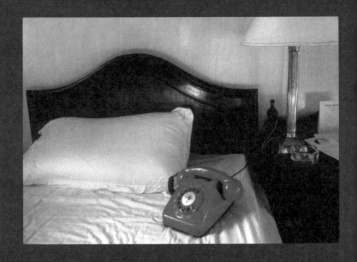

98 天前，我心愛的男人體而死我

一九六五年一月九日，一二八一號房，美國飯店，新墨西
哥丁

事情發生在義大利北部的村莊。父母親出門去了。夜裡，我們突然聽見小推車的聲音，人的講話聲。我母親走進屋內。她說我父親覺得身體不舒服。我望著那個兩個小時前還是我父親的男人的面容。他病倒了，一動也不動。我聽到母親發號施令。她囑咐我弟弟拿冰塊，差我去找神父。一切都加速進行。房間裡有醫生、神父、我弟弟、我母親。我盯著母親，她是我的方位標。我發覺她極為冷靜。醫生要求孩子出去，她拒絕了：「我想讓我的孩子看著他們的父親離開人世。」時間便在注視這個打呼的男人中流逝。事情的悲劇層面慢慢消失，取而代之的是無邊的疲憊，一股悲痛。我想知道這一切何時才會結束。他在四點整去世。一等到這股巨大的寧靜出現，我母親便馬上打開窗戶，「好讓靈魂飛走」。客觀說來，這一夜並不特別刻骨銘心，不過卻彷彿有人種下一粒種子，而那種子隨後長成了痛苦。痛苦的幼苗在葬禮上以羞愧的形式成長。我感受到別人的憐憫：「可憐，他失去了父親。」哭泣的弟弟也令我憤怒。他表現出他的難過，我則不然。晚一點出現的，是那種失怙的恐懼感，面對孤獨的母親所感受到的傷痛、空虛……痛苦的千種面向。就是到了此時，我才感到我內心的那種撕裂，那種心碎的悲痛。

我當年十二歲。那天是一九四八年的六月十八日。他的死並不是我痛苦的頂點，而是一顆定時炸彈。

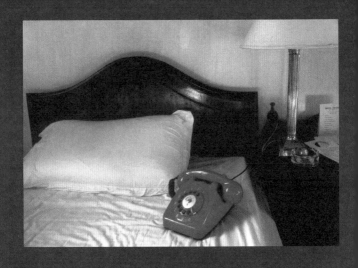

99

在《解放報》上讀到這則短聞：三月二十八日，瑪莉亞・G 如往常
一樣，來到超市，為了買一小罐鮮奶油。在抵達結帳櫃檯之前，她
想起家裡的冰箱裡還有一罐。於是她把那罐鮮奶油放了回去。不過
她卻被監視攝影機拍了下來。一名保全指控她偷竊，並且在所有顧
客面前搜她的身。

瑪莉亞回到家。她並沒有把自己的不幸遭遇告訴任何人。四月十日，
她去探視父母的墳。回程路上，她經過了這條運河。人們剛剛從這
條運河中撈起並指認了她的遺體。她留下一張紙條給兒子：「羅蘭，
我沒有犯下超市那些惡霸指控我的罪，我沒有偷竊那罐鮮奶油。這
點我可以用我孫子的命來發誓。面對死亡，我不會說謊。你母親。」

目錄

+38
p. 240

+45

+52

+59

+66

+39

+46

+53

+60

+67

+40
p. 244

+47

+54

+61

+68

+41

+48
p. 248

+55

+62

+69

+42

+49

+56

+63

+70

+43
p. 247

+50
P. 248

+57

+64

+71
p. 254

+44

+51

+58
p. 250

+65
p. 259

+72

+73	+80 p. 260	+87	+94	星期一
+74	+81	+88 p. 262	+95 p. 268	星期二
+75	+82	+89	+96 p. 270	星期三
+76	+83	+90 p. 264	+97	星期四
+77 p. 258	+84	+91 p. 266	+92 p. 272	星期五
+78	+85	+92	+99 p. 274	星期六
+79 p. 258	+86	+93		星期日

Art 15

Douleur exquise

極度疼痛

作者—蘇菲・卡爾。譯者—賈翊君。設計—聶永真。責任編輯—賴淑玲。行銷企畫—陳詩韻。總編輯—賴淑玲。出版者—大家出版 / 遠足文化事業股份有限公司。發行—遠足文化事業股份有限公司（讀書共和國出版集團）/ 231新北市新店區民權路 108-2 號 9 樓 / 電話 (02)2218-1417 / 傳真 (02)2218-8057 / 劃撥帳號 19504465 / 戶名遠足文化事業股份有限公司。法律顧問—華洋法律事務所　蘇文生律　師。定價—560 元。初版一刷— 2014 年 9 月。初版九刷—2023年9月。有著作權 侵犯必究 / 如有缺頁、破損或裝訂錯誤，請寄回更換 / 本書僅代表作者言論，不代表本公司出版集團之立場與意見。

國家圖書館出版品預行編目 (CIP) 資料　極度疼痛 / 蘇菲. 卡爾 (Sophie Calle) 作 ; 賈翊君譯. -- 初版. -- 新北市 : 大家出版 : 遠足文化發行, 2014.09
　面 ;　公分. -- (Art ; 15)
譯自 : Douleur exquise
ISBN 978-986-6179-81-5(精裝)

1. 攝影集。958.42　　103016335